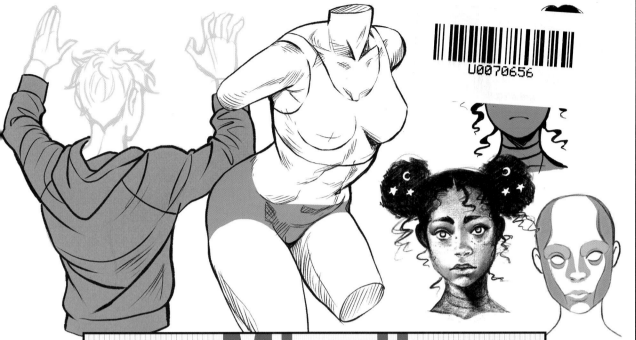

Miyuli

插畫功力提升 TIPS

描繪角色插畫的人物素描 Miyuli 著

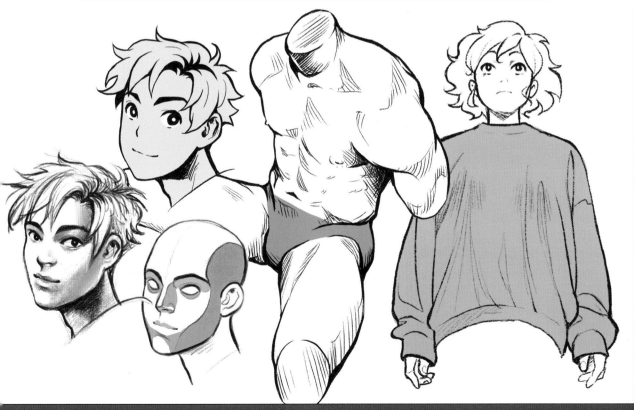

序言

大家好，初次見面！我是居住在德國的藝術創作者 Miyuli。大學時期學習的是動畫，現在則是一名自由藝術創作者，主要從事漫畫相關的工作。

這本書是我將自己在社群媒體中公開過的創作筆記「Miyuli's Art Tips」進行統整後的一本書，雖然我在網路中都是以英文來發表創作，但本書透過中文解說的形式獻給了大家。希望在您學習描繪插畫時，可以將本書放在手邊，並幫助您獲得一些靈感提示。

在本書中，會陸續列舉出描繪人物的素描、解剖學、透視圖法、衣服的畫法及色彩等等內容。這些基礎內容不只對寫實風格插畫有所幫助，在漫畫風格的人物角色插畫方面也會有很大的幫助。

參考本書進行練習時，建議可以在桌子附近擺放一面鏡子，這樣就可以實際透過鏡子來觀察自己的身體，並試著確認畫作的呈現方式。而很難透過鏡子觀看到的角度，也可以利用網路攝影機及手機進行拍攝以確認相關位置。

越是學習，就越能夠對自己的實力擁有信心。所以請不要害怕失敗，並需不斷地進行練習，摸索出只屬於您自己的表現風格吧！

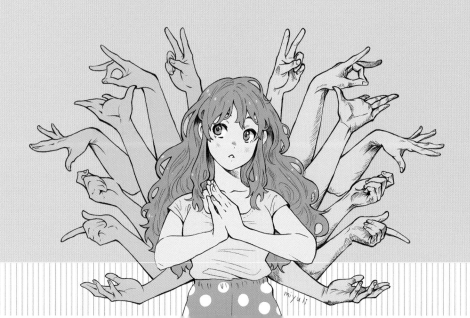

Miyuli 插畫功力提升 TIPS

描繪角色插畫的人物素描　Miyuli 著

描繪頭部

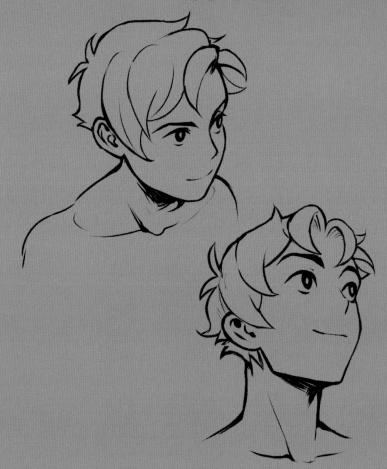

從各種不同視角
觀看頭部

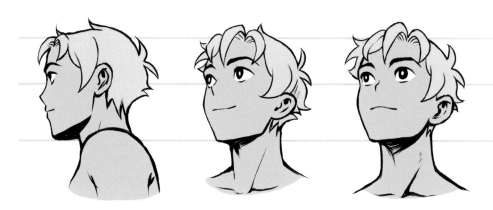

仰視視角

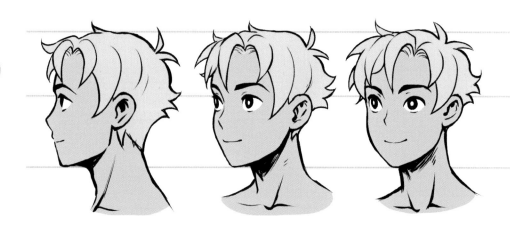

標準視角

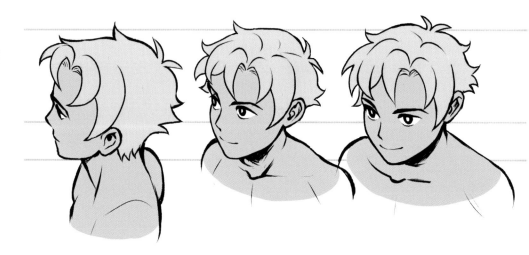

俯視視角

下圖是分別從仰視視角（抬頭往上看）、標準視角、俯視視角（低頭往下看）等
各個視角去觀看頭部的一覽圖。
眼睛、鼻子、嘴巴等部位的位置與形體，會因為角度的不同而看起來有所不同。
我們就透過這個章節來逐一觀看，如何自由自在地描繪頭部的訣竅吧！

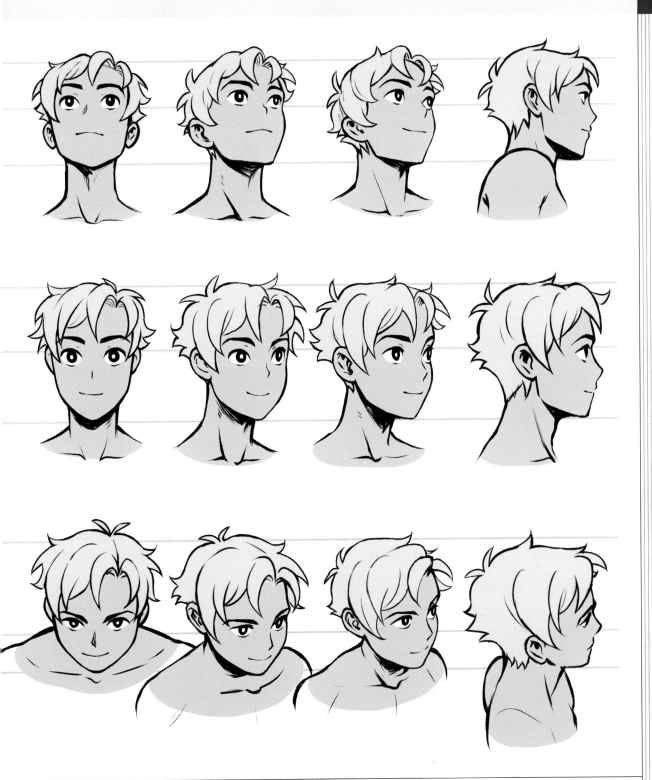

描繪頭部的基本要領

人物的頭部若是有掌握住眼睛、鼻子、嘴巴、耳朵這些部位的位置，
描繪起來就會變得很容易。
一開始我們先來描繪看看基本的正面臉部與側面臉部吧！

■臉部五官的位置與比率

人的頭部、眼睛、鼻子、嘴巴、耳朵等部位大致上都是固定的。比方說，眼睛剛好是在頭頂部到下巴的中間。鼻子是在眉毛到下巴的中間，嘴巴是在鼻子到下巴的中間。一面確認這些部位的比率，一面試著描繪出各種不同形體的臉部部位吧！

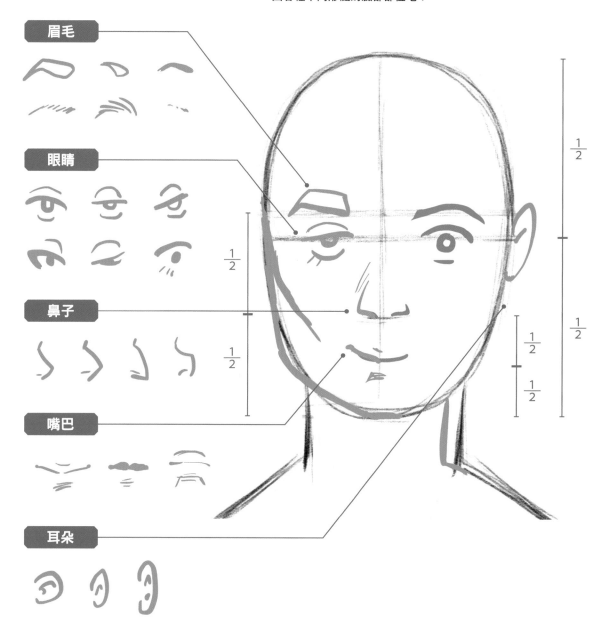

眉毛

眼睛

鼻子

嘴巴

耳朵

■側臉的臉部五官位置與修整方法

不只是在描繪正面時,掌握臉部五官的位置很重要,在描繪側臉時也是很重要的。因此要是在描繪途中有感覺到不對勁,記得就要去確認臉部五官的位置並進行修整。

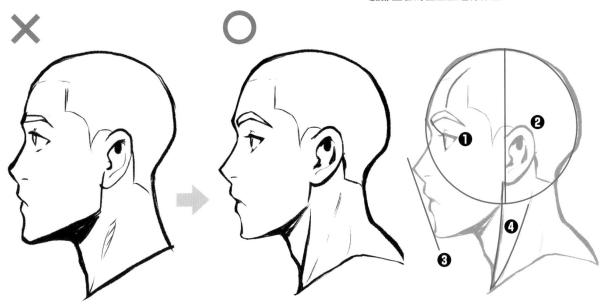

❶眼睛離鼻梁有一段距離。❷耳朵的位置會比頭蓋骨的中心還要略為後面。❸下巴與鼻子相比之下,不會很突出。參考基準是兩者會在一條從鼻子畫出來的斜線上。
❹脖子的肌肉是從耳朵下面、下巴開始延伸出來的。

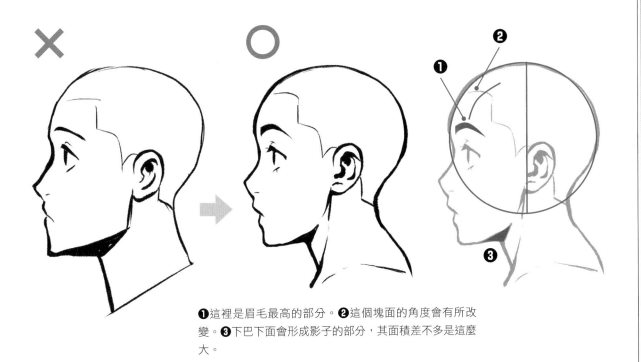

❶這裡是眉毛最高的部分。❷這個塊面的角度會有所改變。❸下巴下面會形成影子的部分,其面積差不多是這麼大。

很難描繪的角度要這樣描繪

角度一變,各部位的呈現方式就會跟著有所改變。
那麼只要把握好什麼部分,看起來就會「很像那種角度」呢?
這裡我們就來檢查一下其重點所在吧!

■ 仰視視角和俯視視角的描寫重點

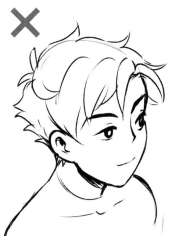 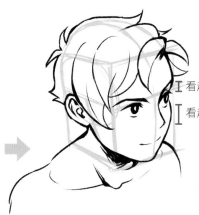 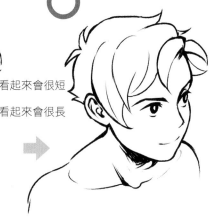

看起來會很短

看起來會很長

雖然這是以俯視視角(低頭往下看的角度)所描繪出來的,但看上去總覺得好像有哪裡很不自然。這股不對勁威的原因究竟是在哪裡呢?

在俯視視角下,鼻子看起來會比較長。而眼睛到眼窩這一段突出的部分看起來則會比較短。

若是描繪時有把握住重點,印象就會變得很自然。

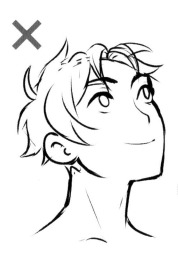 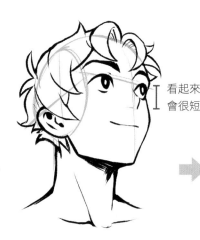 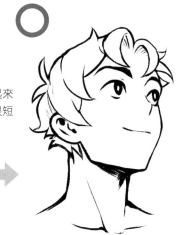

看起來會很短

接著我們來看看仰視視角(抬頭往上看的角度)吧!會威覺很不自然的原因究竟是在哪裡呢?

在仰視視角下,鼻子看起來會很短。而頭部的形體記得也要描繪出帶有立體感的骨架圖,並試著讓頭部的前面和側面明確化起來。

變成一種給人印象很自然的仰視視角了。

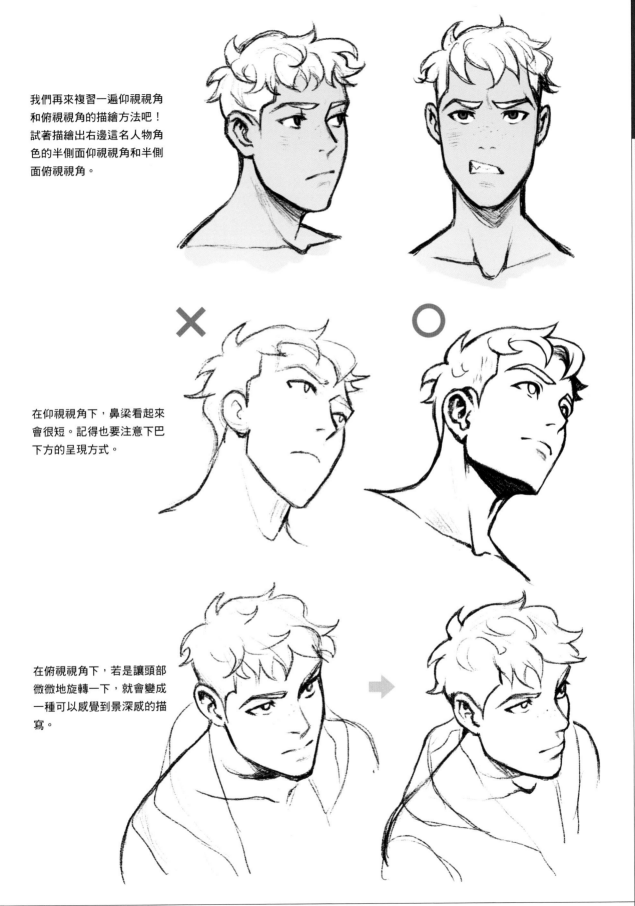

我們再來複習一遍仰視視角和俯視視角的描繪方法吧！試著描繪出右邊這名人物角色的半側面仰視視角和半側面俯視視角。

在仰視視角下，鼻梁看起來會很短。記得也要注意下巴下方的呈現方式。

在俯視視角下，若是讓頭部微微地旋轉一下，就會變成一種可以感覺到景深感的描寫。

11

多重角度的描繪訣竅
就在於耳朵和眼睛鼻子

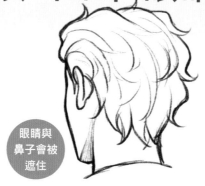
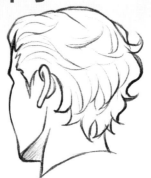

眼睛與
鼻子會被
遮住

耳朵與眼睛鼻子之間的
距離，側面看起來會離
得最遠。而當觀看的角
度越是朝後，兩者之間
的距離就會變得越近。

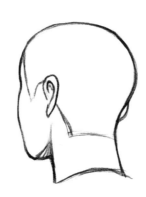
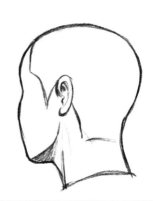

看起來會很長

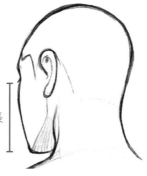
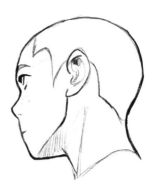

這是仰視視角的情況。
觀看的角度若是變得很
接近背後，耳朵與眼睛
鼻子之間的距離看起來
就會很近。眼睛到下巴
的距離看起來會離得很
遠。

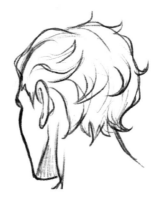
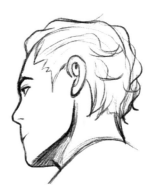

耳朵與眼睛鼻子之間的距離，會因為觀看角度的不同而有所改變。
若是耳朵與眼睛鼻子的位置很適切，看起來就會「很像那種角度」。

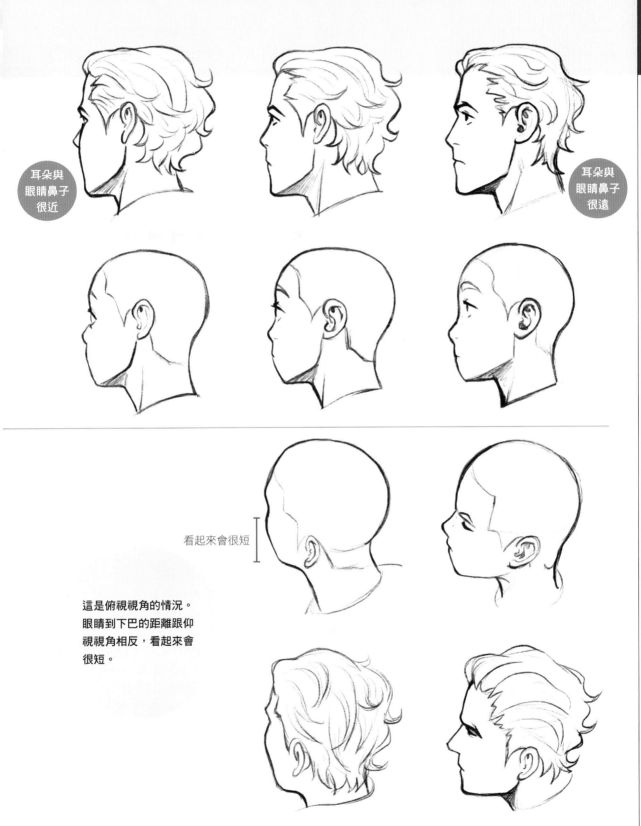

耳朵與
眼睛鼻子
很近

耳朵與
眼睛鼻子
很遠

看起來會很短

這是俯視視角的情況。
眼睛到下巴的距離跟仰
視視角相反，看起來會
很短。

多重角度的描繪訣竅就在於耳朵和眼睛鼻子

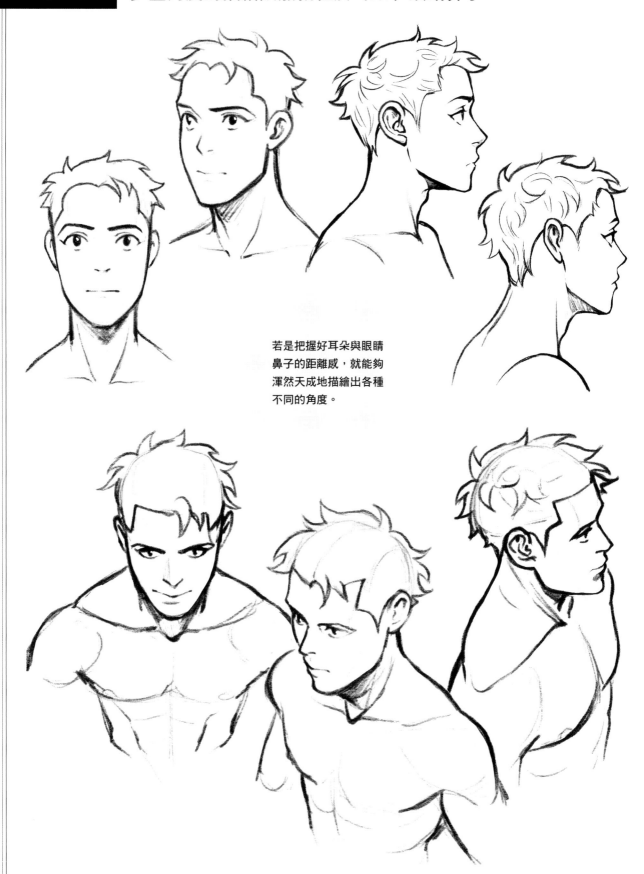

若是把握好耳朵與眼睛鼻子的距離感，就能夠渾然天成地描繪出各種不同的角度。

Point

要注意眼睛鼻子的呈現方式！

即使耳朵與眼睛鼻子的距離很適切，只要眼睛鼻子的描寫很曖昧，
就會出現一股不協調感。我們來看看在描寫上很容易出現猶豫不決的側臉，
以及角度略為朝後的情況吧！

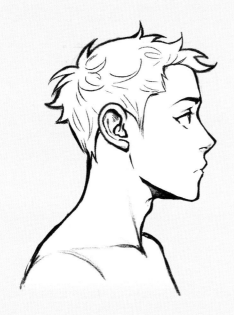

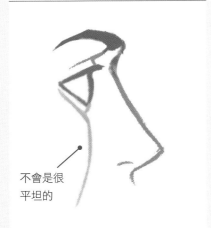

不會是很
平坦的

眉毛記得要描繪成一絲不苟地沿著
臉部線條。臉頰要考慮到「會有膨
脹感」這件事，以免變得很平坦。

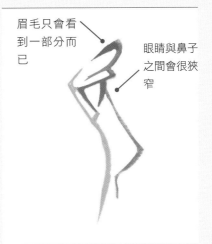

眉毛只會看
到一部分而
已

眼睛與鼻子
之間會很狹
窄

若是從這個角度來觀看，眉毛就只
會看到一部分而已。眼睛與鼻梁之
間的空間會變得更加狹窄。

如何讓頭部與脖子的連接
看起來很自然

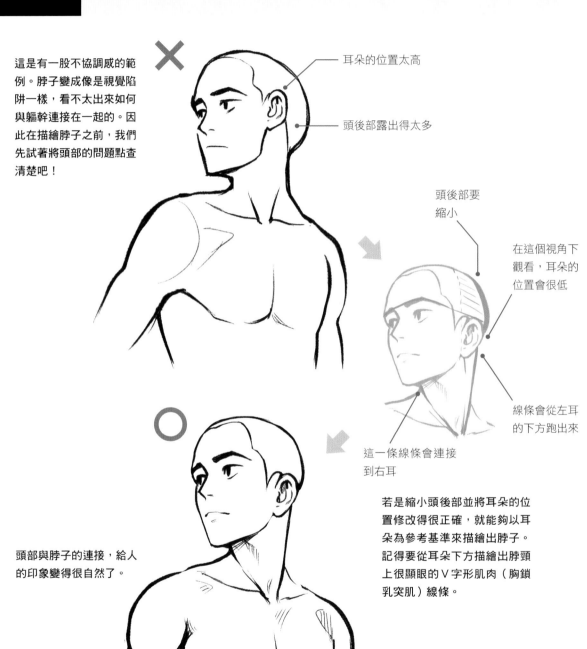

這是有一股不協調感的範例。脖子變成像是視覺陷阱一樣，看不太出來如何與軀幹連接在一起的。因此在描繪脖子之前，我們先試著將頭部的問題點查清楚吧！

耳朵的位置太高

頭後部露出得太多

頭後部要縮小

在這個視角下觀看，耳朵的位置會很低

線條會從左耳的下方跑出來

這一條線條會連接到右耳

頭部與脖子的連接，給人的印象變得很自然了。

若是縮小頭後部並將耳朵的位置修改得很正確，就能夠以耳朵為參考基準來描繪出脖子。記得要從耳朵下方描繪出脖頸上很顯眼的Ｖ字形肌肉（胸鎖乳突肌）線條。

若是習慣頭部的描繪方法了，接下來將會感到煩惱的就是頭部與脖子之間的連接了。一開始先從正確捕捉耳朵的位置開始吧！
要描繪出很自然的連接時，耳朵的位置和脖子的Ｖ字形肌肉，將會起到輔助作用。

再次確認脖子上很顯眼的Ｖ字形肌肉吧！脖子上會有胸鎖乳突肌這條肌肉，特別是在脖子往左右兩邊轉動的姿勢下，這條肌肉會很顯眼。而且因為這條肌肉是從耳朵下面開始延伸出來的，所以在描繪頭部和脖子的連接時，可以起到輔助作用。

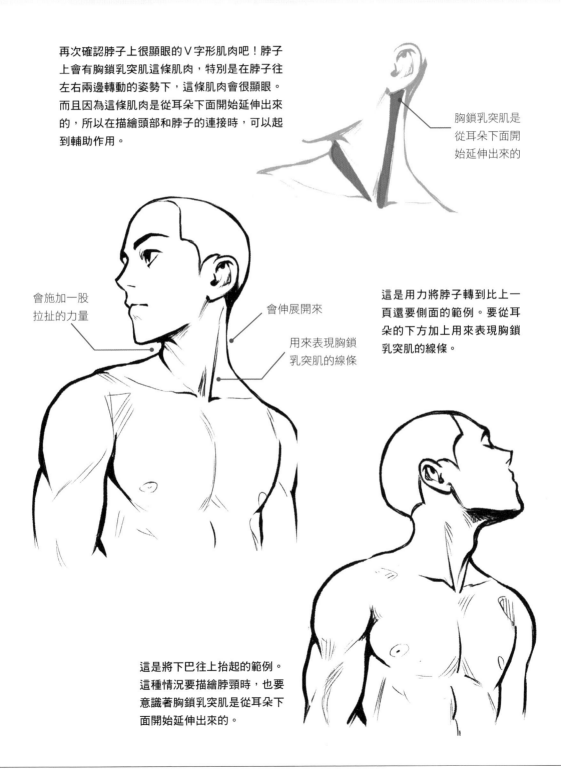

胸鎖乳突肌是從耳朵下面開始延伸出來的

會施加一股拉扯的力量

會伸展開來

用來表現胸鎖乳突肌的線條

這是用力將脖子轉到比上一頁還要側面的範例。要從耳朵的下方加上用來表現胸鎖乳突肌的線條。

這是將下巴往上抬起的範例。這種情況要描繪脖頸時，也要意識著胸鎖乳突肌是從耳朵下面開始延伸出來的。

如何自在地描繪眼睛的訣竅

眼睛是用來表現人物角色的個性及情感很重要的部位。
不只要掌握正面的描繪訣竅,也要掌握各種不同角度的描繪訣竅。

■眼睛的基本要領

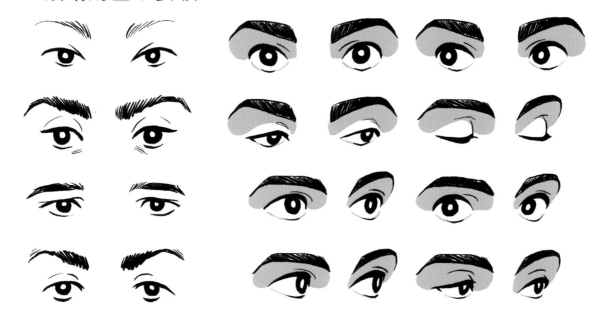

眼睛樣貌會因為每個人的不同,而有各式各樣的形體,如粗眉毛、細眉毛、眼尾上揚、眼尾下垂……等。

眼睛也是一個可以展現出多彩多姿動作的部位,如筆直地盯著看、用斜視來觀看、讓眼瞼閉起來……等動作。

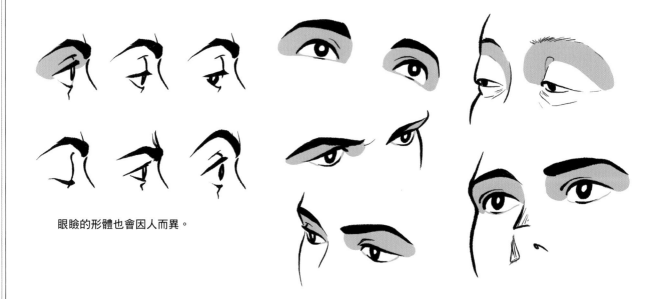

眼瞼的形體也會因人而異。

■ 寫實風格的人物其眼睛比率

寫實風格人物的臉部寬度大約
是眼睛寬度的5倍寬。

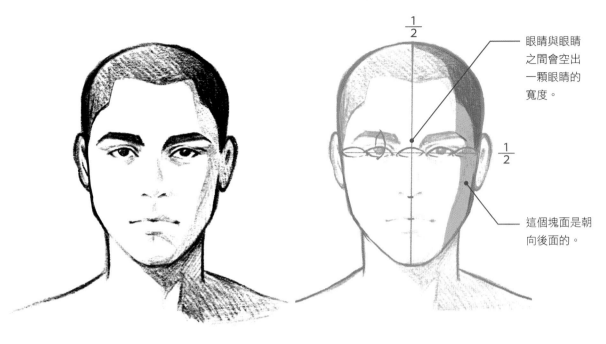

$\frac{1}{2}$

眼睛與眼睛
之間會空出
一顆眼睛的
寬度。

$\frac{1}{2}$

這個塊面是朝
向後面的。

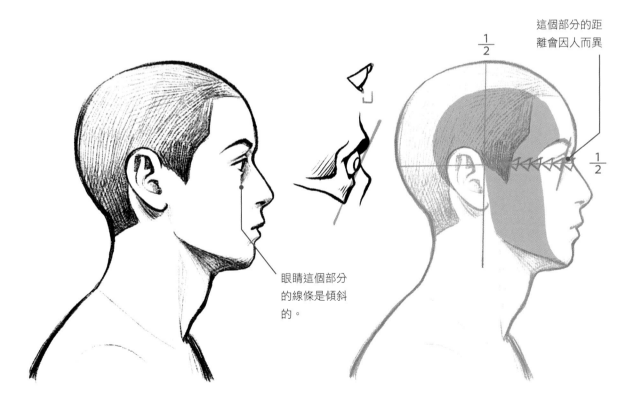

這個部分的距
離會因人而異

$\frac{1}{2}$

$\frac{1}{2}$

眼睛這個部分
的線條是傾斜
的。

出處：『漫畫插畫技法大補帖』
https://www.clipstudio.net/oekaki/archives/156114

Point

只要不要將眼睛配置在平面上，就會很GOOD

△ 　　　　　　　　　　　　　　　　　　　　○

 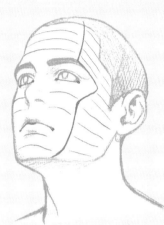 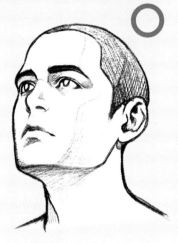

若是將眼睛描繪成像是張貼在一塊很平坦的板子上，臉部容貌就會變得很不協調。

臉部並不是一塊很平坦的板子，而是會有起伏的。

這是有掌握起伏後，再描繪出眼睛的範例。給人的印象變得很自然了。

■ 如果是插畫表現

如果是要描繪插畫才會有的大眼睛，建議也要考慮到實際的眼睛比率，再適當地調整修改。

跟寫實風格的眼睛比率一樣，眼睛與眼睛之間要空出一顆眼睛的寬度。

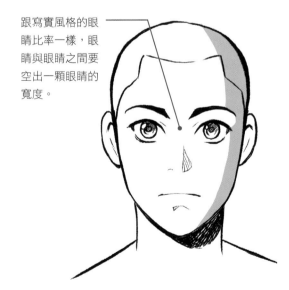 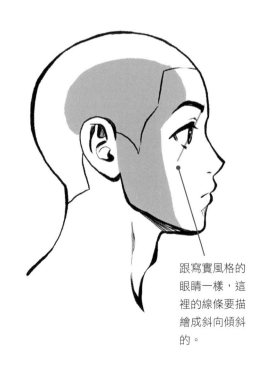

跟寫實風格的眼睛一樣，這裡的線條要描繪成斜向傾斜的。

出處：『漫畫插畫技法大補帖』
https://www.clipstudio.net/oekaki/archives/156114

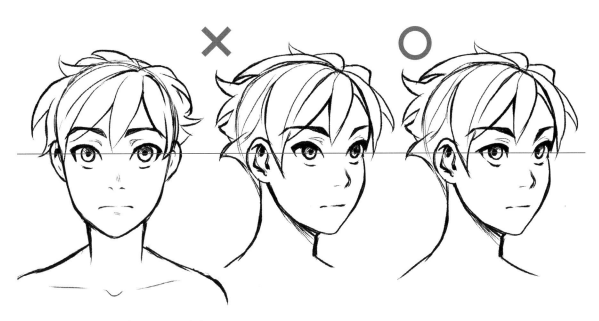

如果是要描繪眼尾上揚，記得要注意
朝向半側面時的眼睛形體。

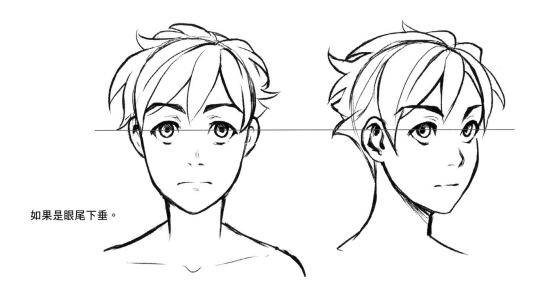

如果是眼尾下垂。

Point

瞳孔的呈現方式會有所變化

角度只要一改變，瞳孔
（黑眼球）的呈現方式
就會變化成這個樣子。

 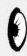

■ 按照不同角度的眼睛
呈現方式

即使是筆直地凝視著事物的眼眸，只要角度改變，黑眼球的位置就會有所不同，眼睛的形體看起來也會有所改變。要是各位讀者朋友在描寫上很猶豫，請參考此頁眼睛的呈現方式吧！

仰視視角

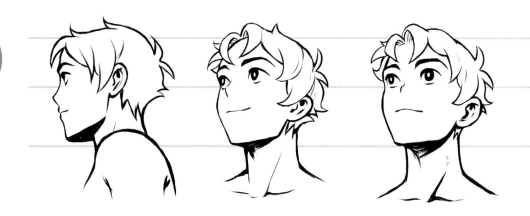

標準視角

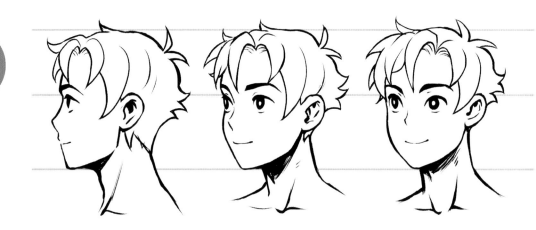

俯視視角

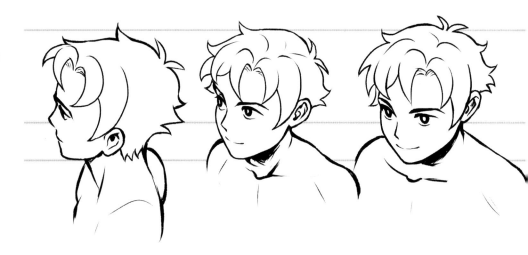

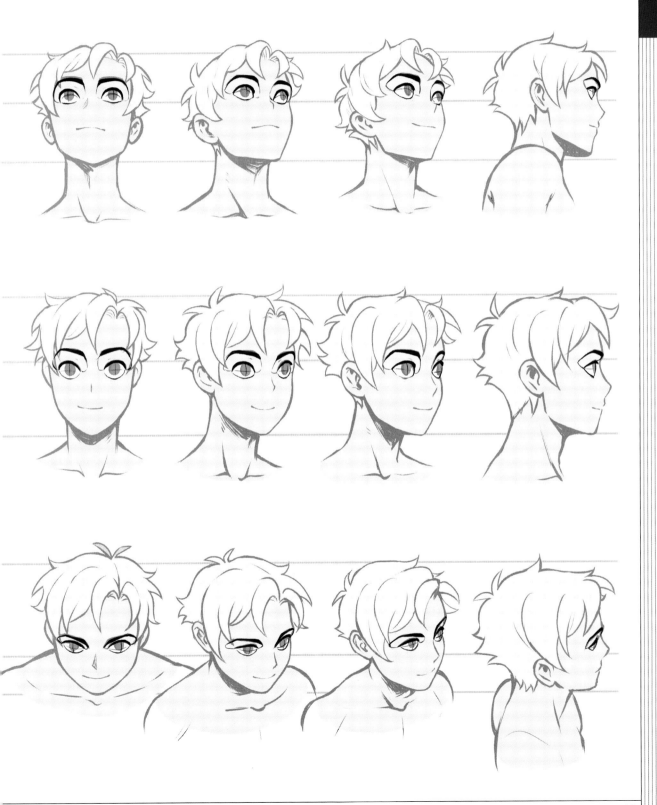

適合插畫的鼻子描繪訣竅

有時高、有時低、有時尖挺，鼻子是五官差異很大的臉部部位。
先來掌握寫實風格的鼻子形體，再捕捉適合漫畫風格插畫的簡易表現訣竅
吧！

■ 寫實風格的鼻子形體

要用簡易表現去描繪鼻子時，掌握住寫實風格的鼻子是如何
塑形出來的，也會派上用場。

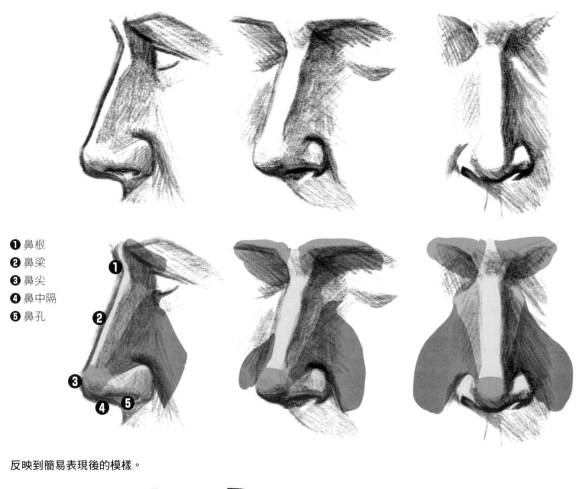

❶ 鼻根
❷ 鼻梁
❸ 鼻尖
❹ 鼻中隔
❺ 鼻孔

反映到簡易表現後的模樣。

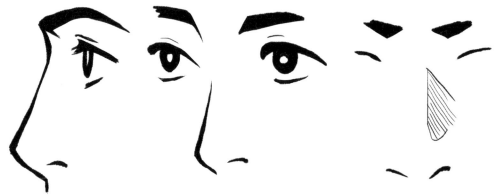

■ 各種不同鼻子的誇張美化表現

試著針對自己想要描繪的角色，摸索出適合其個性的鼻子
表現，如大鼻子、小鼻子、高鼻子、矮鼻子……等不同的
表現吧！

■ 描繪側臉的鼻子

若是讓鼻尖朝向上面，會給人一種年輕人的印象。

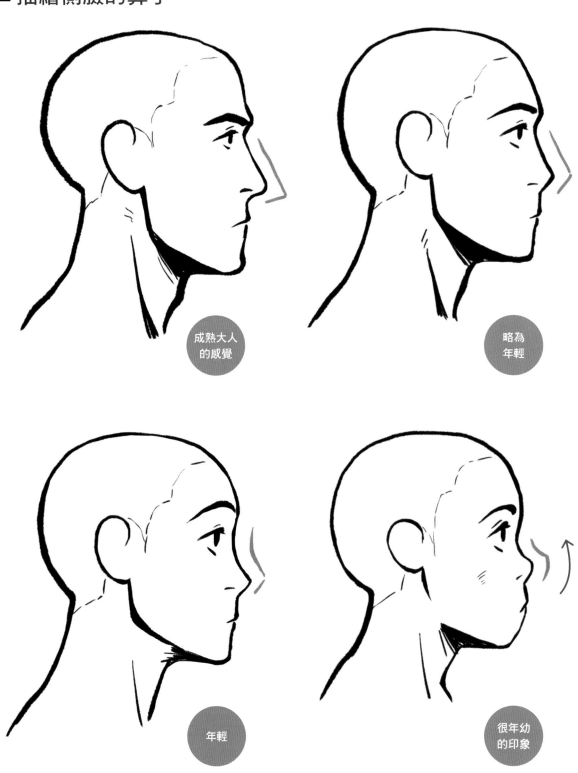

成熟大人
的感覺

略為
年輕

年輕

很年幼
的印象

試著配合性別及年齡來進行區別描繪吧！

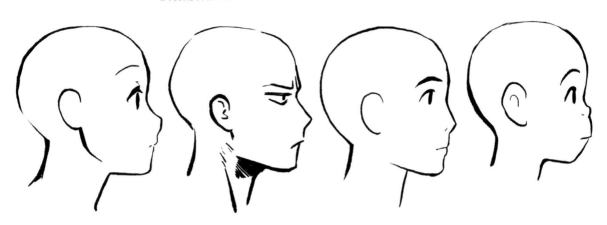

■描繪起來很困難的角度之區別描繪範例

即使是眼睛鼻子混在一起，很難描繪的角度，還
是能夠藉由鼻梁線條的不同，來區別描繪出年輕
人乾淨俐落的鼻子與成年人的鼻子。

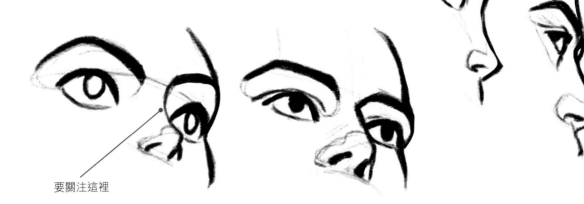

要關注這裡

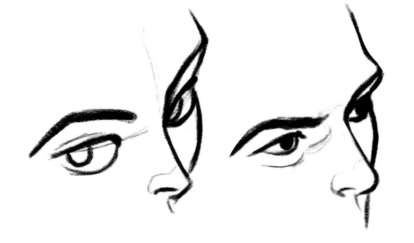

試著透過嘴巴形體來表現情感

嘴巴及眼睛一樣,都是用來表現情感很重要的臉部部位。
這個部位會因為人物角色的心情不同,而變化為各種不同的形體。

■各種不同的嘴巴形體

嘴巴末端帶著圓潤感的蠶豆形狀,會給人一種很滑稽的印象。
而嘴巴末端若是很尖銳,則會給人一種很寫實的印象。

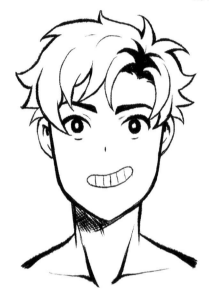

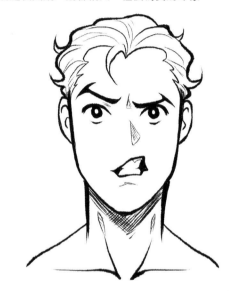

有圓潤感的蠶豆形嘴巴

末端很尖銳的嘴巴

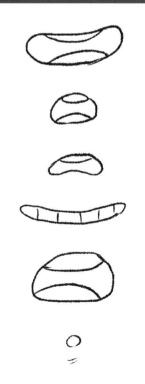

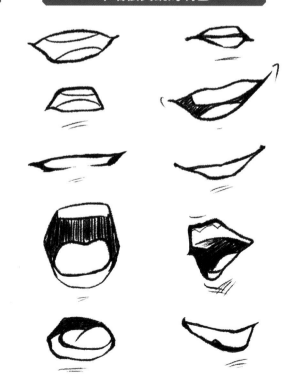

■ 透過嘴巴＋眉毛來表現情感

在嘴巴下方加上陰影，表情就會變得很嚴肅。而若是再進一步地讓眉毛往眼睛靠攏，那種嚴肅感就會更加提升。

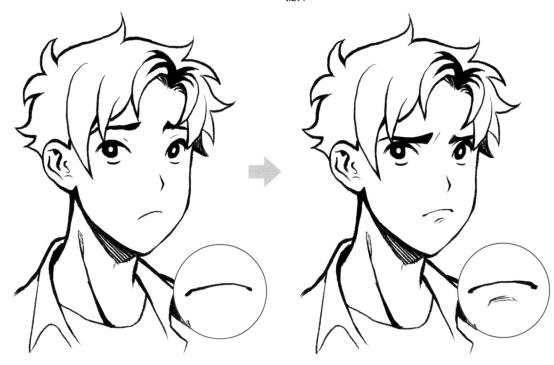

若只是描繪出一個咬緊牙關的嘴巴，看上去就不太會像是一個很嚴肅的表情。但若是在嘴巴下面加上一些陰影，並讓眉毛往眼睛靠攏，就會變成一種很嚴肅的表情。

多下一些工夫
添加豐富的表情

■ 只用正面的臉部來區別描繪出情感

讓眉毛靠攏眼睛，或是讓眉毛遠離眼睛，又或是讓嘴角往上移，又或者讓嘴巴咬緊牙關，就算只是改變臉部部位的形體及位置而已，還是能夠表現出喜怒哀樂這些情感的。在還沒有習慣描繪頭部的各種不同角度時，先透過臉部部位去區別描繪出情感也是一種辦法。

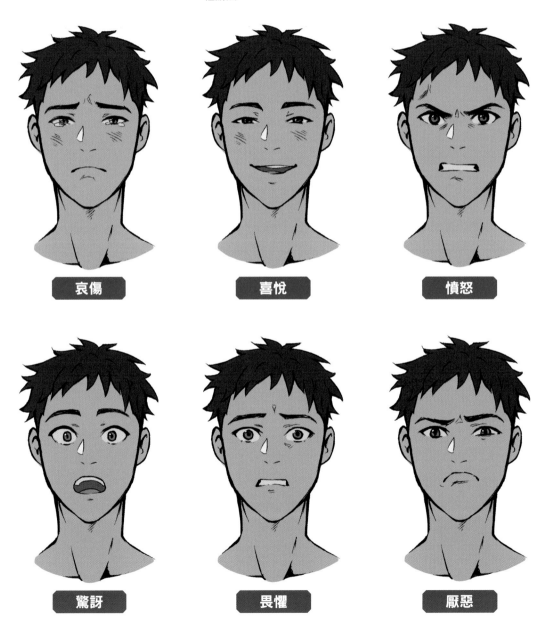

哀傷　　　喜悅　　　憤怒

驚訝　　　畏懼　　　厭惡

就算還沒有熟練描繪各種不同角度的臉部，
也是能多下一些工夫來描繪出角色的豐富情感的。
現在我們就試著改變臉部部位的形體及位置，
來表現出人物角色的各種心情吧！

■多下一點工夫替表情增加魅力

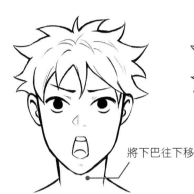

將下巴往下移

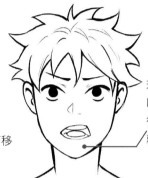

若是嘴巴及下巴之間的空間很寬，緊張感就會變得略少

這是沒有表情的正面臉部。只需在這裡稍微多下一點工夫，就能夠描繪出一個具有魅力的表情。

只要抬起眉毛，張開嘴巴，就會變成一種好像在訴說不滿的表情。訣竅就在於要將下巴稍微往下移。

若是讓嘴巴小小地張開，並讓嘴巴及下巴之間的空間變寬，緊張感就會變少。看上去雖然感覺很不滿，但好像也不是說當真在生氣。

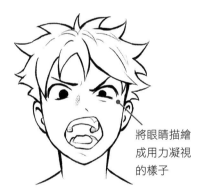

將眼睛描繪成用力凝視的樣子

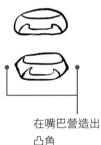

在嘴巴營造出凸角

就算只是稍微縮一下下巴，也還是會比普通的純正面更有「在生氣的感覺」。

縮下巴

若是讓頭部稍微往後傾，並讓嘴巴大大地張開，就會變成一種很生氣的表情。而若是將其中一邊的眼睛描繪成用力凝視的樣子，並讓嘴巴末端帶有一個凸角，就會出現一股「在生氣的感覺」。

這是一種搞笑風格的誇張表現。透過嘴巴很極端的誇張變形表現出很強烈的憤怒。

這是偏向寫實風格的誇張表現。裸露出來的牙齒與往眉間靠攏的皺紋，會讓人感覺到憤怒感。

逼真表情的描繪訣竅

這裡我們就來針對上一個項目中解說過的「眼睛＋眉毛」的描寫，
進行更進一步的深入探究吧！只要多下一些工夫，如讓脖子傾斜
或加上皺紋，表情就會變得更加逼真。

■ 正面

只是很普通地描繪出眉毛和嘴巴的
話，魄力會略顯不足。這時若是讓
眉毛往眼睛靠攏，表情就會變得很
嚴肅。

也可以試著讓脖子傾
斜。

若是讓臉部探出到前
面，並加上一些傷口
之類的描寫，表情就
會變得很逼真。

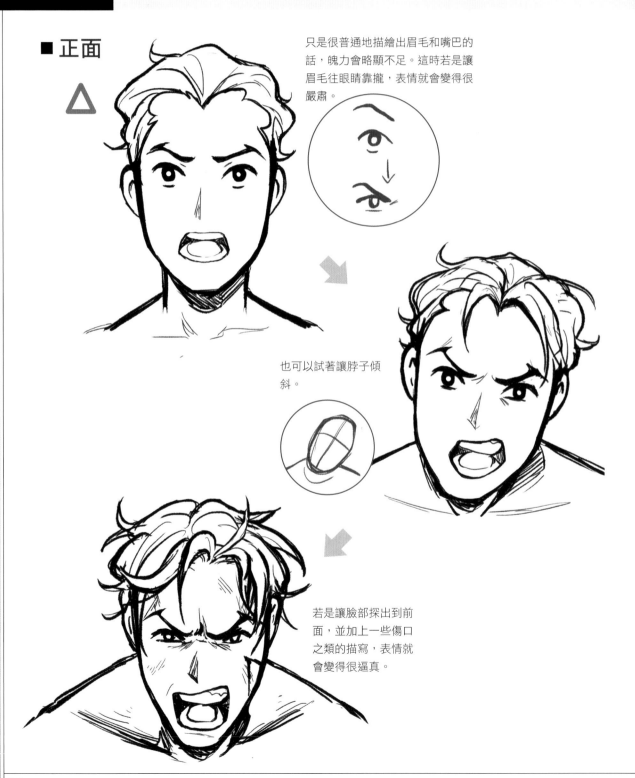

■ 側面・半側面

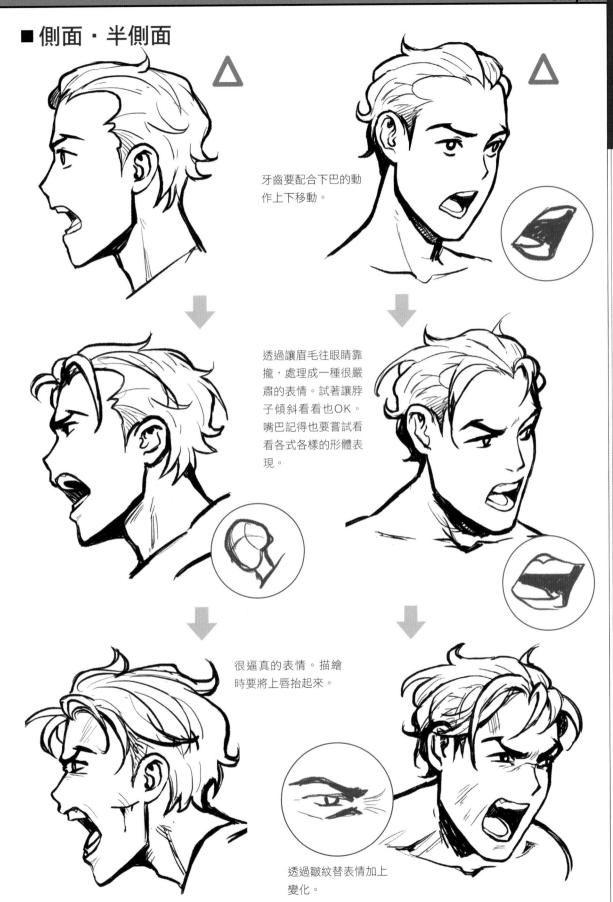

牙齒要配合下巴的動作上下移動。

透過讓眉毛往眼睛靠攏，處理成一種很嚴肅的表情。試著讓脖子傾斜看看也OK。嘴巴記得也要嘗試看看各式各樣的形體表現。

很逼真的表情。描繪時要將上唇抬起來。

透過皺紋替表情加上變化。

如何將寫實風格的人物
進行插畫風格化

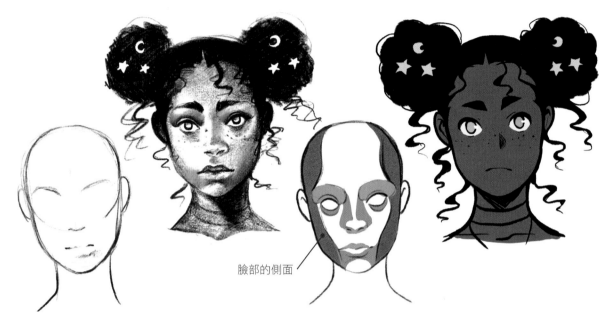

臉部的側面

這是寫實風格的人物描寫,以及調整修改成漫畫風格後的描寫,這兩者之間的比較圖。這裡我們就來關注一下用草圖描繪出來的頭部其臉部的側面吧!因為即使是要進行調整修改的情況,先掌握好這個形體還是一件非常重要的事情。

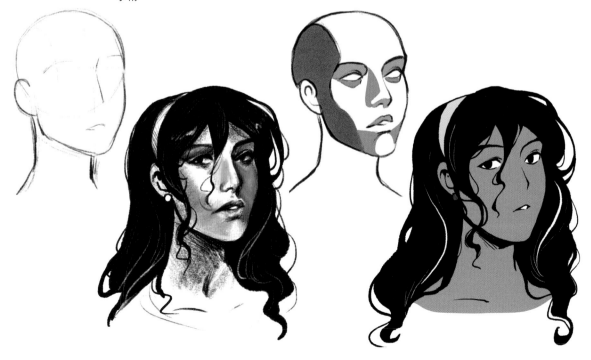

要用更加樣式化的插畫表現來進行描繪時，認識實際的頭部也會有所幫助。
這裡我們就來看一下寫實風格的頭部，並判別清楚可以將哪個部分替換成自
己的插畫風格吧！

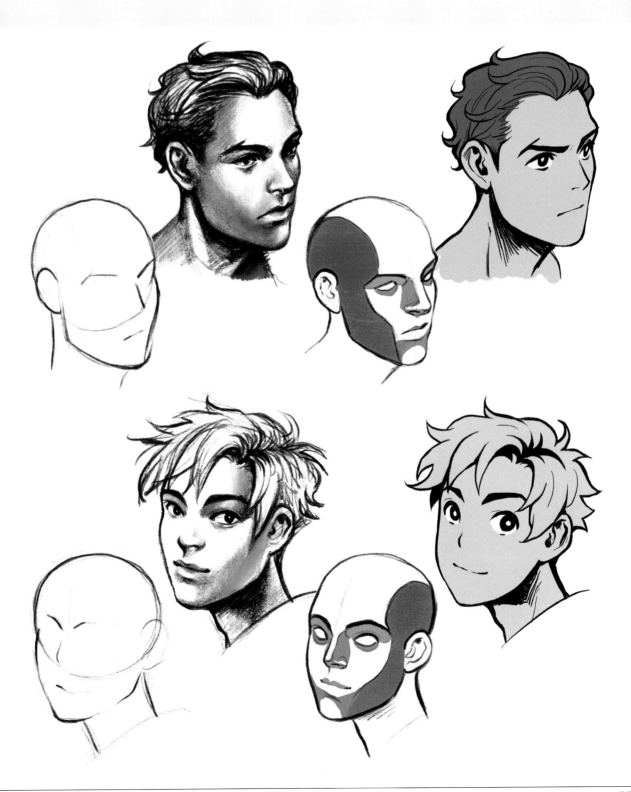

01-11 如何將寫實風格的人物進行插畫風格化

基於寫實風格的頭部來掌握臉部的側面這件事，在想要
透過上色來表現出陰影的情況以及想要表現出立體感的
情況也都會派上用場。

要稍微營造出一點空
間（一般會空出 1 顆
眼睛的寬度）

脖子的描寫

讓光線照射的方向
明確化，並加上陰
影。

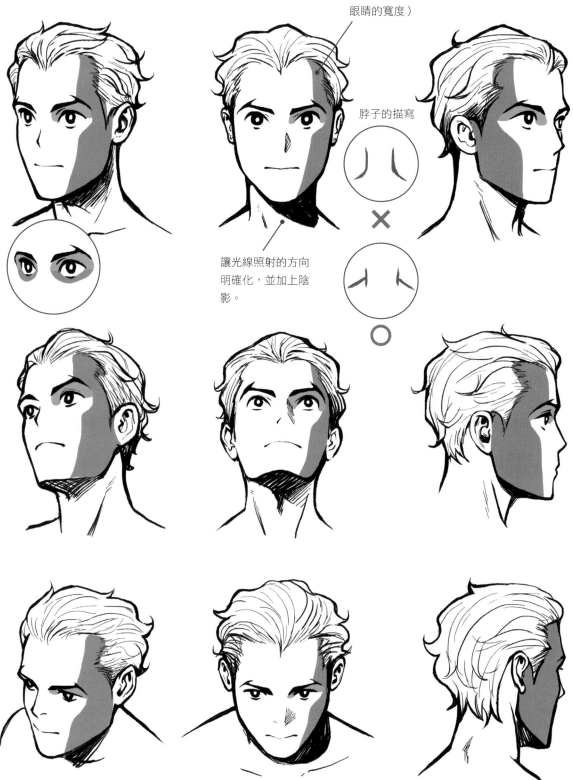

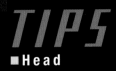
TIPS
■Head

01-12

讓頭髮很自然的描繪訣竅

髮型是一個用來表現人物角色個性很重要的部位。
描繪方面的重點則是在於掌握髮旋的位置、頭髮的髮分線以及髮際線
的形狀。

■ 髮旋和髮分線

頭髮上會有一個有如旋渦般的流動方向，而這個旋渦的中心就稱之為「髮旋」。描繪插畫時，要決定角色的髮旋位置，並從該處營造出頭髮的走向。

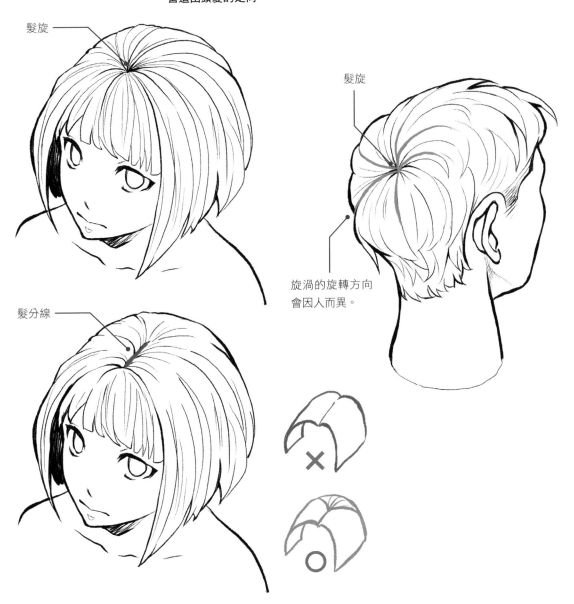

髮旋

髮旋

旋渦的旋轉方向
會因人而異。

髮分線

根據頭髮修剪方式的不同，有時候也會從線狀的「髮分線」營造
出頭髮的走向。如果是這種情況，就要特別注意不要用一條一直
延伸到頭後部的筆直髮分線去進行描繪了。

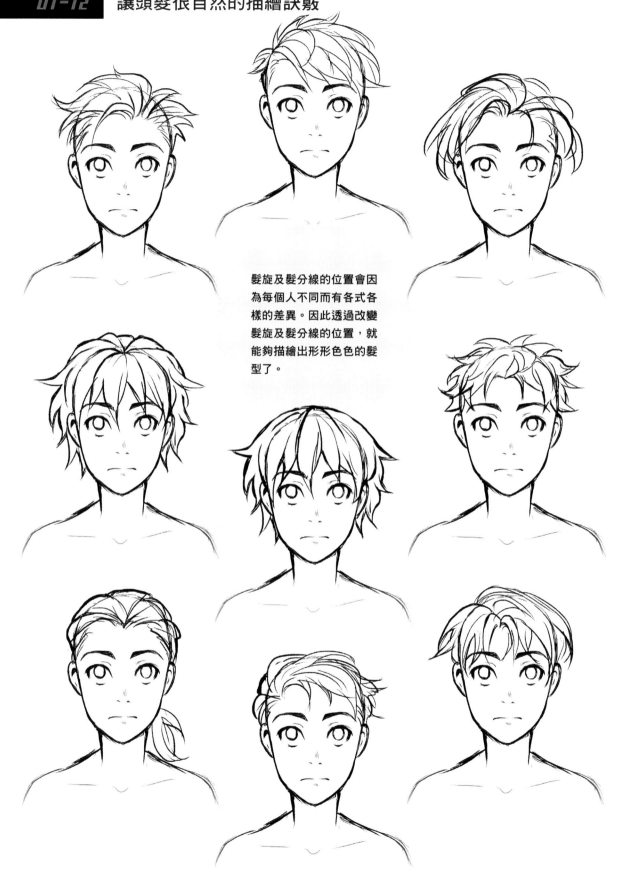

髮旋及髮分線的位置會因為每個人不同而有各式各樣的差異。因此透過改變髮旋及髮分線的位置,就能夠描繪出形形色色的髮型了。

■ 髮際線的形狀

仔細觀察頭髮的髮際線形狀。很多人大部分耳朵後面的拱形線條都沒有描繪得很好。如果是短髮的情況，因為與長髮相比之下，可以比較容易看到髮際線，所以需要特別留意一下。

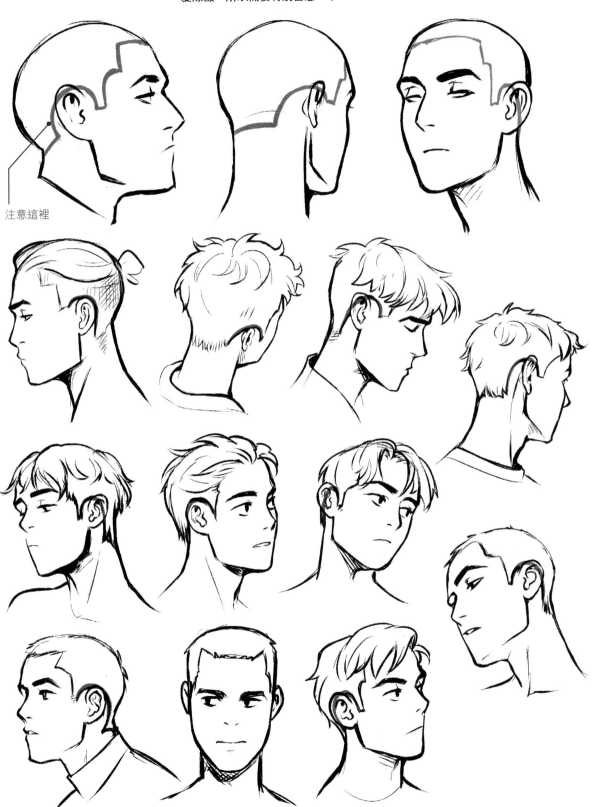

注意這裡

嬰兒的臉部特徵

嬰兒臉部各個部分的比率會異於成年人。
描繪時記得要掌握住唯有嬰兒才會有的特徵，
如臉頰及脖子一帶等地方。

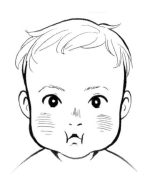

嬰兒的眉毛會位在臉部縱向方向的正中央一帶。下巴看起來會很小，臉頰一帶因為帶有脂肪，所以看起來會膨脹得特別大。嬰兒的臉部看起來會很可愛的最大原因就是這一點。

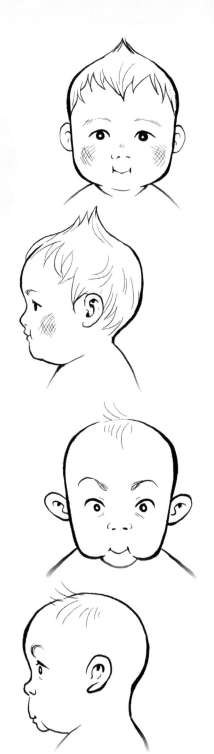

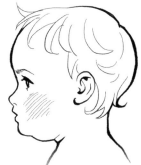

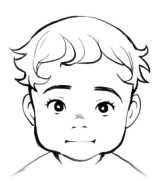

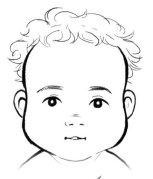

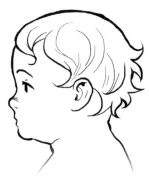

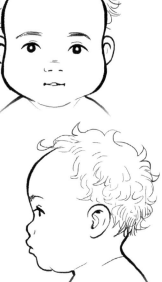

描繪手部與腳部

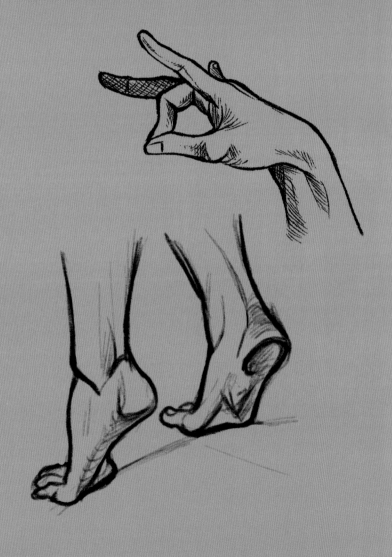

描繪手部的基本要領

手部因為會展現出各種不同的動作，
所以應該會有很多人感覺描繪起來很難。
我們就試著從手部形體的特徵及細部的細節來掌握其要領吧！

■ 手部的形體與細節

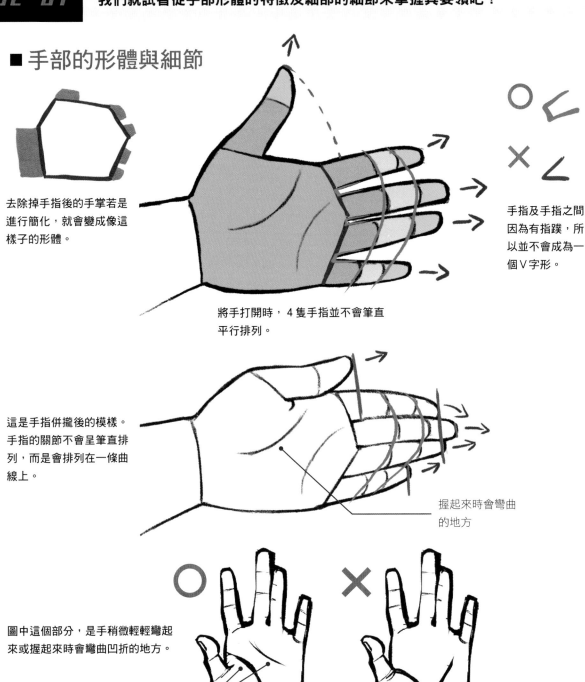

去除掉手指後的手掌若是
進行簡化，就會變成像這
樣子的形體。

將手打開時，4隻手指並不會筆直
平行排列。

手指及手指之間
因為有指蹼，所
以並不會成為一
個V字形。

這是手指併攏後的模樣。
手指的關節不會呈筆直排
列，而是會排列在一條曲
線上。

握起來時會彎曲
的地方

圖中這個部分，是手稍微輕輕彎起
來或握起來時會彎曲凹折的地方。

會彎曲凹折
的地方

手掌側

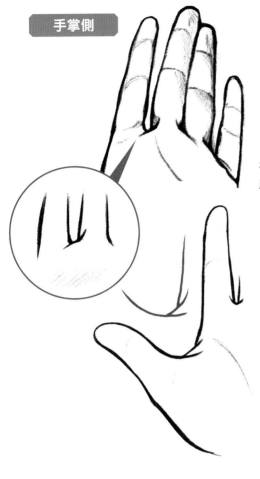

手背側

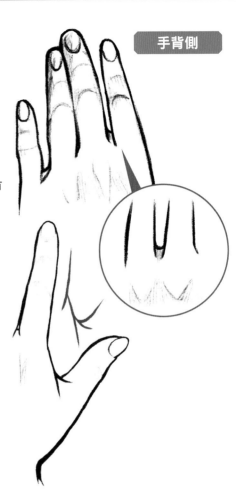

4隻手指之間的細節，在手掌側和手背側會有所不同。

大拇指和食指之間，皮膚的重疊方式也會有所不同，皺紋也會出現差異。

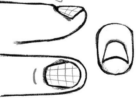

○

×

這是指尖的細節。指甲的部分描繪時要避免顯得很平坦。

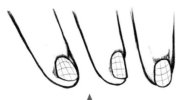

指甲若是變長，就會有朝向指肚那一邊的傾向。

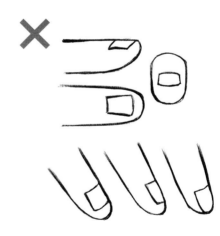

 骨架線

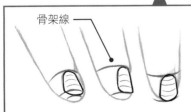

若是描繪出用來表示手指立體感的骨架線，指甲的形體捕捉起來就會變得很容易。

出處：『漫畫插畫技法大補帖』
https://www.clipstudio.net/oekaki/archives/156460

描繪手部的基本要領

■ 很容易搞錯的三角形部分

大拇指的下方是一個很容易搞錯且畫錯的部分。試著從食指的下方描繪出一個三角形將形體捕捉出來吧！

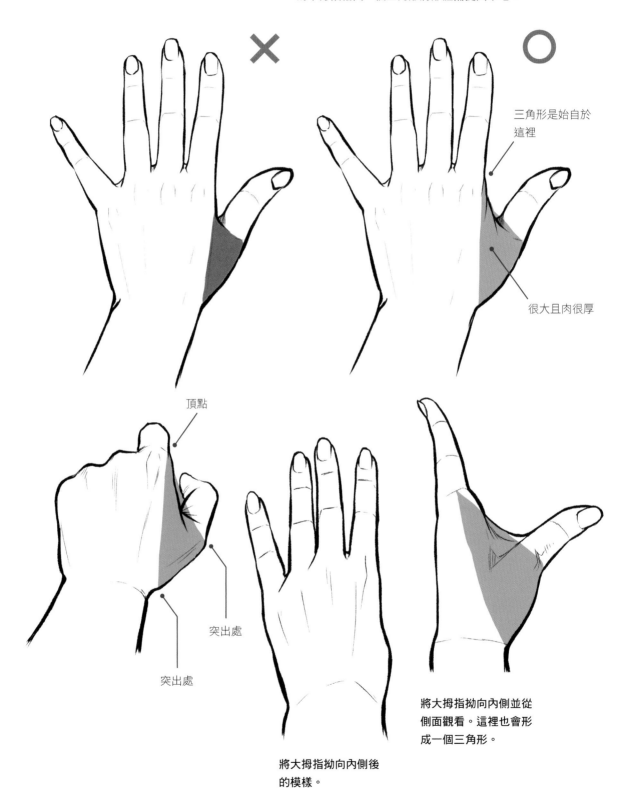

三角形是始自於這裡

很大且肉很厚

頂點

突出處

突出處

將大拇指拗向內側後的模樣。

將大拇指拗向內側並從側面觀看。這裡也會形成一個三角形。

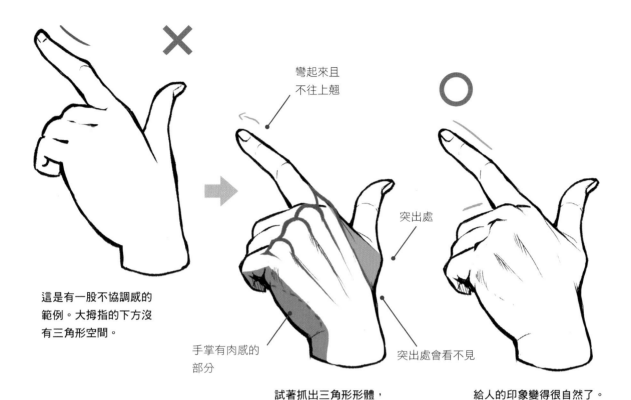

×

彎起來且
不往上翹

○

突出處

這是有一股不協調感的
範例。大拇指的下方沒
有三角形空間。

手掌有肉感的
部分

突出處會看不見

試著抓出三角形形體，
並將其他細微的細部也
進行修改吧！

給人的印象變得很自然了。

仔細觀看自己的手，確認看看三角形會因為角
度的不同而有什麼樣的變化吧！

■ 看起來更加自然的描寫

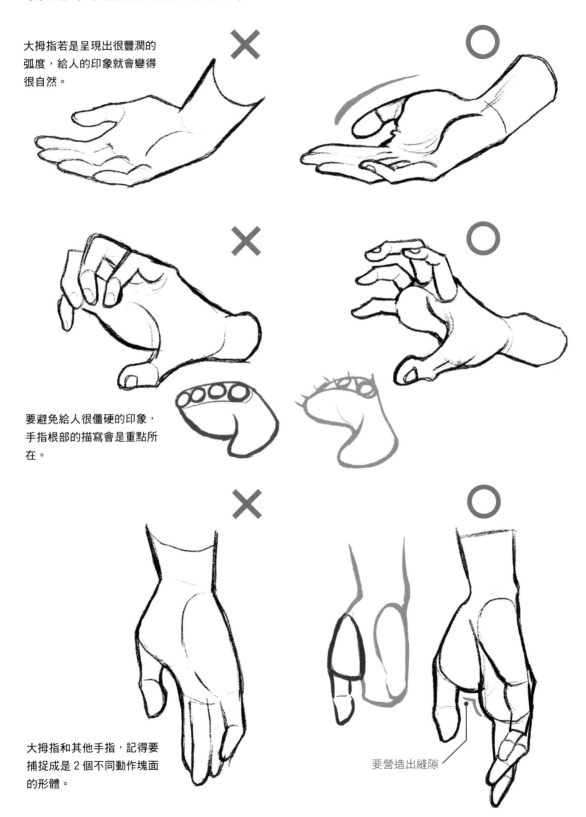

大拇指若是呈現出很豐潤的弧度，給人的印象就會變得很自然。

要避免給人很僵硬的印象，手指根部的描寫會是重點所在。

大拇指和其他手指，記得要捕捉成是 2 個不同動作塊面的形體。

要營造出縫隙

食指根部的關節會
看不見

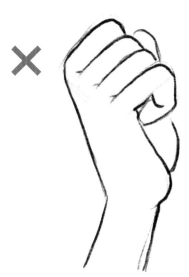
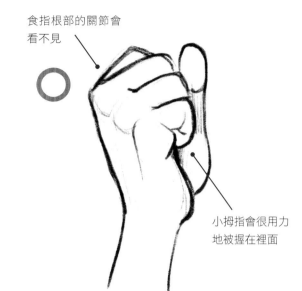

小拇指會很用力
地被握在裡面

握拳時，若是4隻手指併攏得很筆直，給人的印象就
會很不自然。記得要仔細觀察試著重新描繪。在這個
角度下，食指根部的關節幾乎是看不見的。

如果是將手放在書桌及地面上，手腕並不會彎曲成直
角。這裡記得也要試著仔細觀察進行描繪。

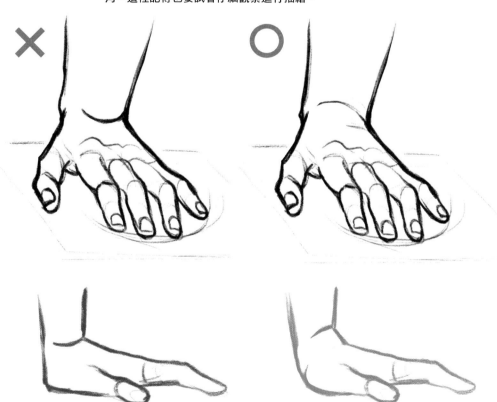

帶有立體感的描繪訣竅

要讓手部看起來很有立體感有兩個訣竅。
①先捕捉像手套般的大略形體後，再去描繪細部。
②掌握手掌、手背及側面的「塊面」來進行描繪。

■ 先從手套開始描繪

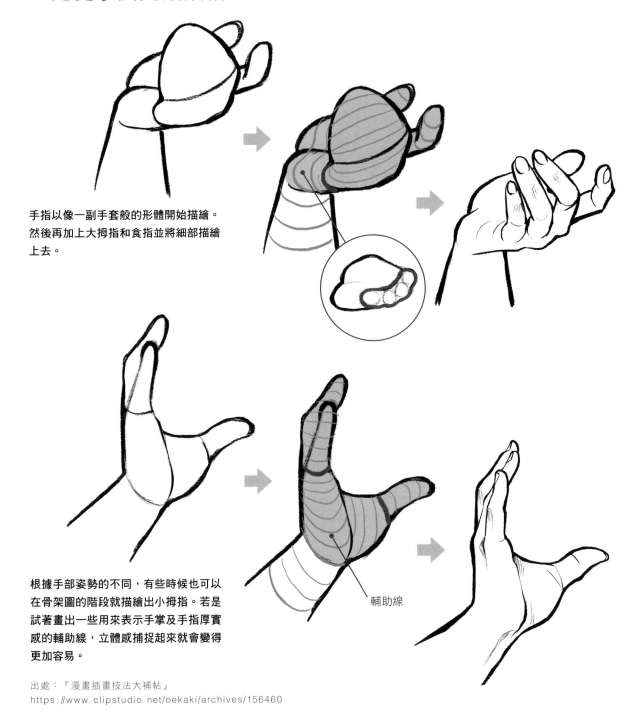

手指以像一副手套般的形體開始描繪。
然後再加上大拇指和食指並將細部描繪
上去。

根據手部姿勢的不同，有些時候也可以
在骨架圖的階段就描繪出小拇指。若是
試著畫出一些用來表示手掌及手指厚實
感的輔助線，立體感捕捉起來就會變得
更加容易。

輔助線

出處：『漫畫插畫技法大補帖』
https://www.clipstudio.net/oekaki/archives/156460

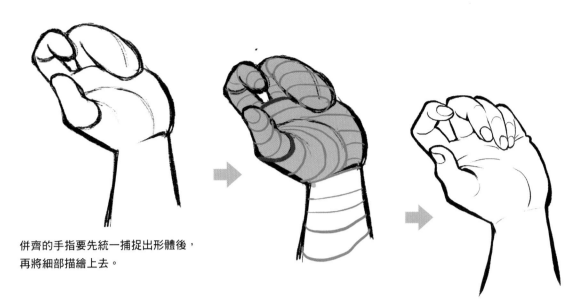

併齊的手指要先統一捕捉出形體後，
再將細部描繪上去。

■掌握「塊面」進行描繪

掌握手掌、手背及側面等等地方的「塊面」，會
對具有立體感的描寫有所助益。

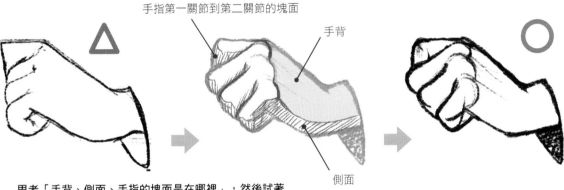

手指第一關節到第二關節的塊面

手背

側面

思考「手背、側面、手指的塊面是在哪裡」，然後試著
替一張看起來很平面的線稿加上一些修改吧！如此一
來，手部看起來就會帶有一股立體感。

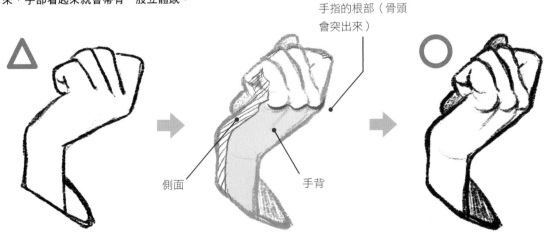

手指的根部（骨頭
會突出來）

側面　　　　　　　手背

手背和手指的塊面角度，會以手指的根部為分界而有所
改變。因此，若是描寫出手指的根部就會出現一股立體
感。稍微露出來的大拇指也要描寫出來。

握拳的描繪重點
在4個高聳處

若是將4隻手指描繪成很筆直地排列在一起,就會變得很不自然。

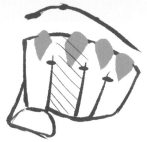

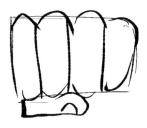

手指根部的高聳處(藍色的部分)會排列在一條很和緩的曲線上。

這裡會形成突出處。

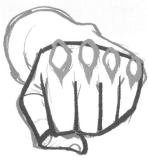

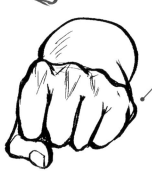

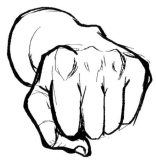

手指根部的高聳處,會成為描繪各種不同角度時的輔助參考。建議可以仔細觀察自己的手,看看高聳處是如何排列的並進行描繪。

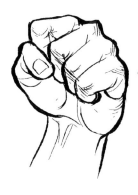

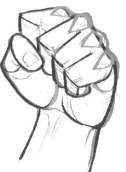

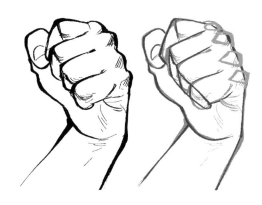

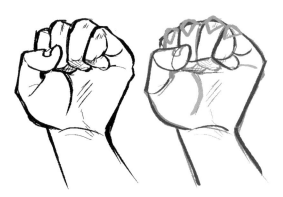

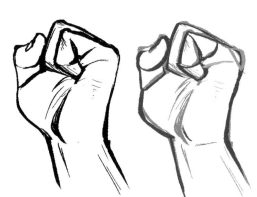

若是將手握成拳頭，4 隻手指的根部會有骨頭形成突出高聳處。
捕捉這些高聳處是如何排列的，在描繪各種不同角度時也會派上用場。

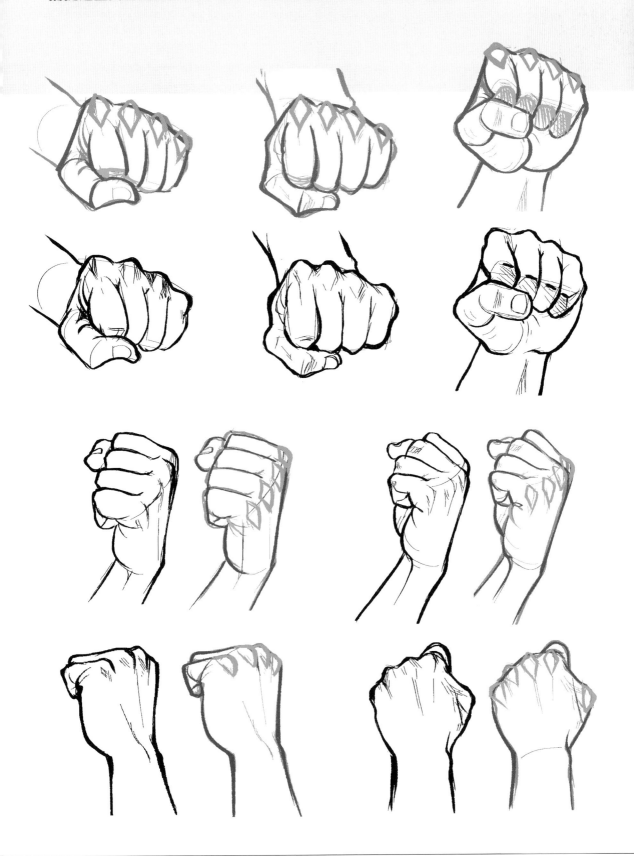

如何將拿著東西的手
描繪得很自然

■ 手中拿著東西時的手部特徵

這是手中拿著圓筒狀物品的手部失敗範例。乍看之下好像描繪得很好，但若仔細一看就會發現手指的描寫很平面。手中拿著筒狀物具有厚實感的感覺並沒有傳達出來。如果要描寫得更好，該怎麼做才好呢？

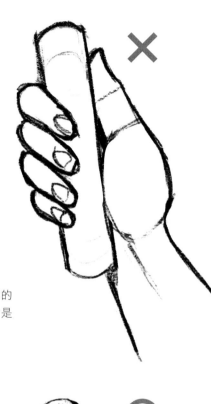

指背的 3 個塊面並不會
全部都露出來

大拇指關節的
皺紋並不會是
平行的

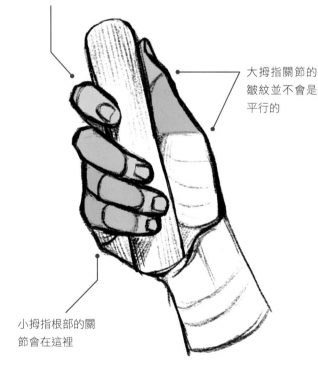

小拇指根部的關
節會在這裡

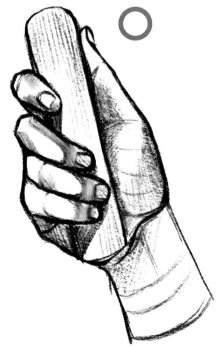

仔細觀察手指，並試著重新審視手指的厚實感
與景深感吧！比方說食指彎起來時雖然會形成
3 個塊面，但在拿著圓筒狀物品的時候，並不
會 3 個塊面全都露出來。而且 4 隻手指也不會
排列得很均等。

手部會因為手中拿著的物品形體，如圓狀物或四角形物等等的不同而改變模樣。
這裡我們就來看看要確實傳達出手中拿著的是什麼物品時，其描繪的重點所在吧！

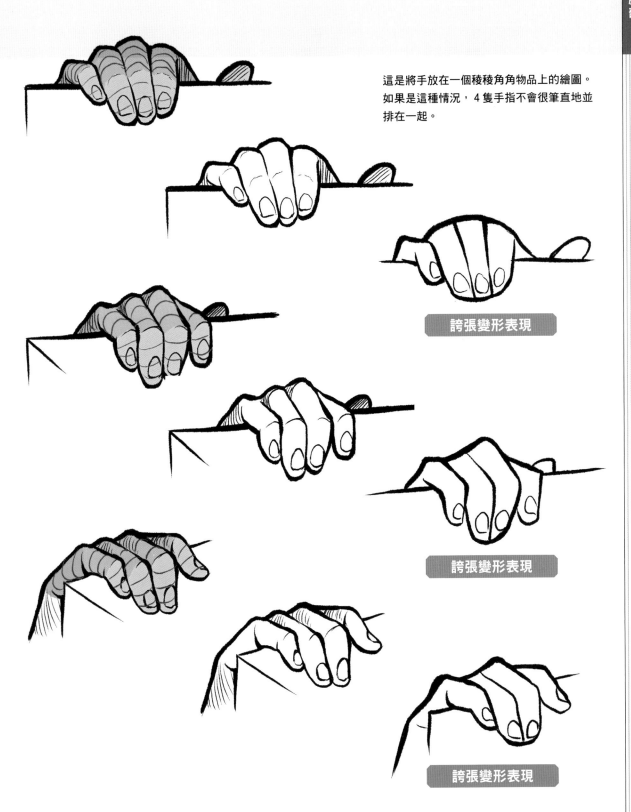

這是將手放在一個稜稜角角物品上的繪圖。
如果是這種情況，4隻手指不會很筆直地並排在一起。

誇張變形表現

誇張變形表現

誇張變形表現

53

■ 手中拿著物品的手部變化

手中拿著物品其形體及大小若是改變，那麼手部形體也會跟著有所變化。我們來看看各種手部的特徵吧！

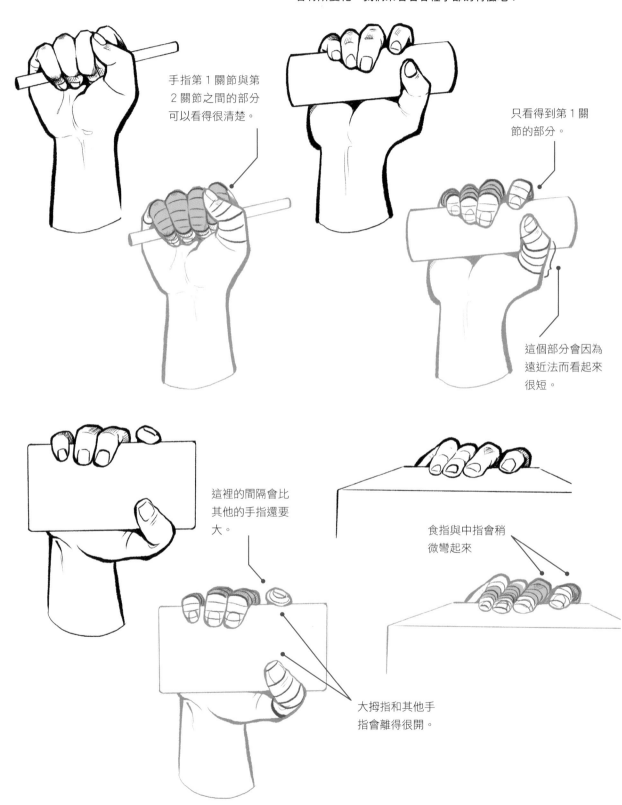

手指第 1 關節與第 2 關節之間的部分可以看得很清楚。

只看得到第 1 關節的部分。

這個部分會因為遠近法而看起來很短。

這裡的間隔會比其他的手指還要大。

食指與中指會稍微彎起來

大拇指和其他手指會離得很開。

這是以有點仰視視角的角度來進行捕捉的範例。手指的角度會因為手中拿著的物品大小而有所改變。

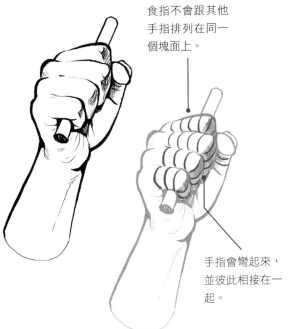

食指不會跟其他手指排列在同一個塊面上。

手指會彎起來，並彼此相接在一起。

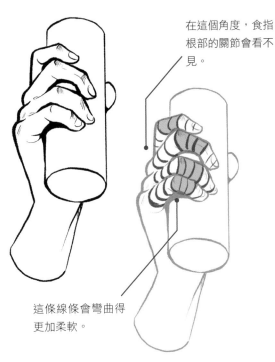

在這個角度，食指根部的關節會看不見。

這條線條會彎曲得更加柔軟。

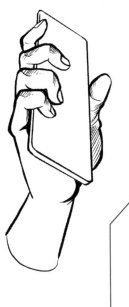

若是拿著很小又很平坦的東西，手指就會彎起來。

4隻手指與手指之間會離一段距離。

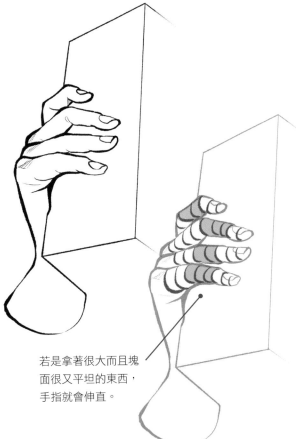

若是拿著很大而且塊面很又平坦的東西，手指就會伸直。

在插畫上會很亮眼的描繪訣竅

試著摸索一些適合漫畫風格插畫的簡易表現吧！寫實風格人物的手部雖然都是用粗獷的線條所構成的，但只要用簡單的線條加上一些變化，就會變成一種在插畫上很亮眼的手部表現了。

試著用簡單的線條替寫實風格的手加上一些變化，並修飾美化成在插畫上很亮眼的手吧！訣竅就在於要分別營造出要進行調整變化的部分與不進行調整變化的部分使手部帶有輕重緩急。

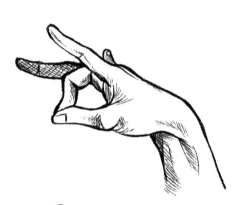

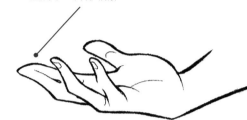

將形體進行整合，畫成單一外形輪廓

透過指尖的弧度營造出具有彈性的印象

描繪時將這個部分的形體進行誇張化

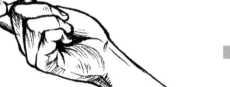

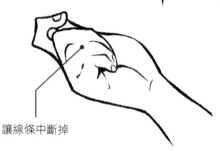

讓線條中斷掉

將形體整合起來

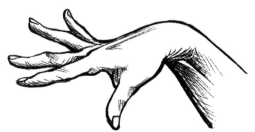

這一側要用很簡單的線條來進行描繪

這一側要用很寫實的細節來進行描繪

試著用一些簡單的線條對各種不同的手部肢體動作進行調整變化吧！這麼一來，手部肢體動作就會變得像是可以感受到滑順感、柔軟感以及氣勢及節奏一樣。

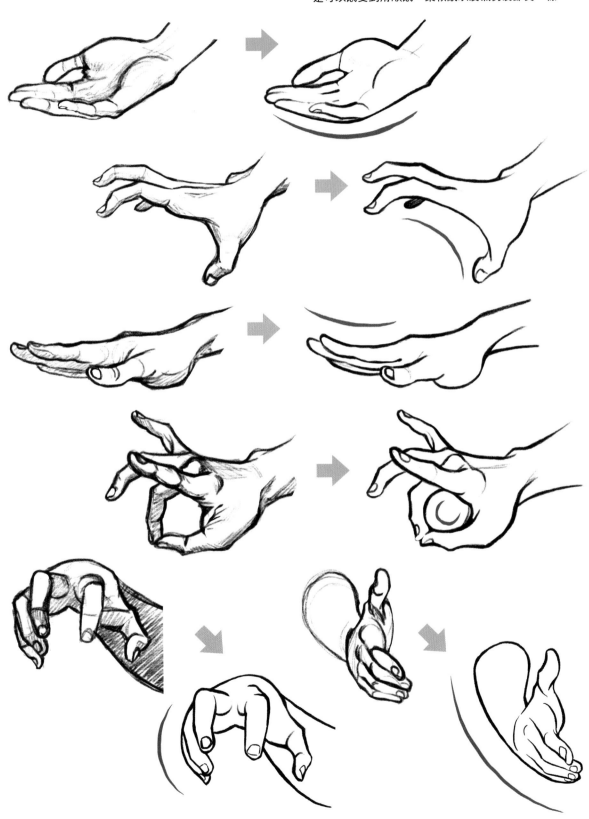

手部肢體動作表現得很有魅力

掌握了手部的描繪基本要領後,試著描繪看看日常生活中的手部肢體動作吧!描繪時要考慮到手臂的方向以及手臂的景深感,而不是只有手部的形體,給人的印象就會變得更加自然。

■ 指著事物

指著事物的肢體動作因為會將手伸出到前面,所以手臂的長度會因為「是從哪裡去觀看的」,而看起來有很大的不同。因此這裡的重點就在於要如何表現手臂的遠近感。

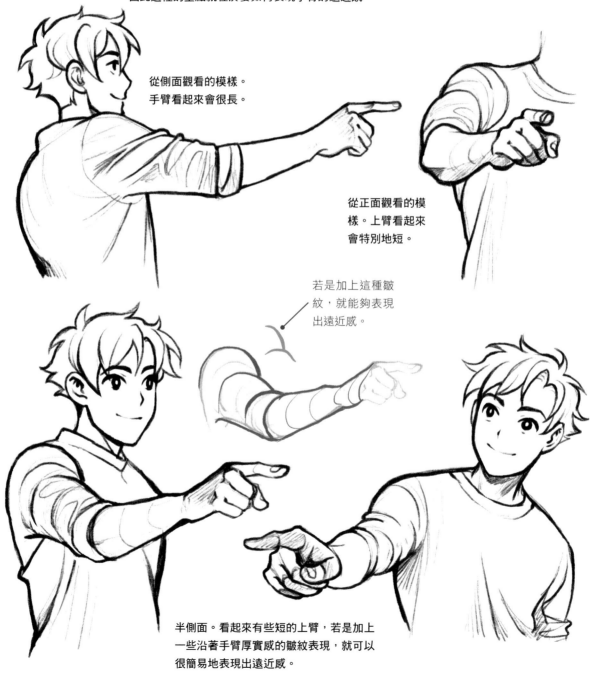

從側面觀看的模樣。手臂看起來會很長。

從正面觀看的模樣。上臂看起來會特別地短。

若是加上這種皺紋,就能夠表現出遠近感。

半側面。看起來有些短的上臂,若是加上一些沿著手臂厚實感的皺紋表現,就可以很簡易地表現出遠近感。

■ 將手放在脖子上

在這個肢體動作下,手肘會略微探出到前面。而且手肘很少
會在肩膀的旁邊。因此描繪時記得要整理一下頭部、軀幹、
手肘的位置。

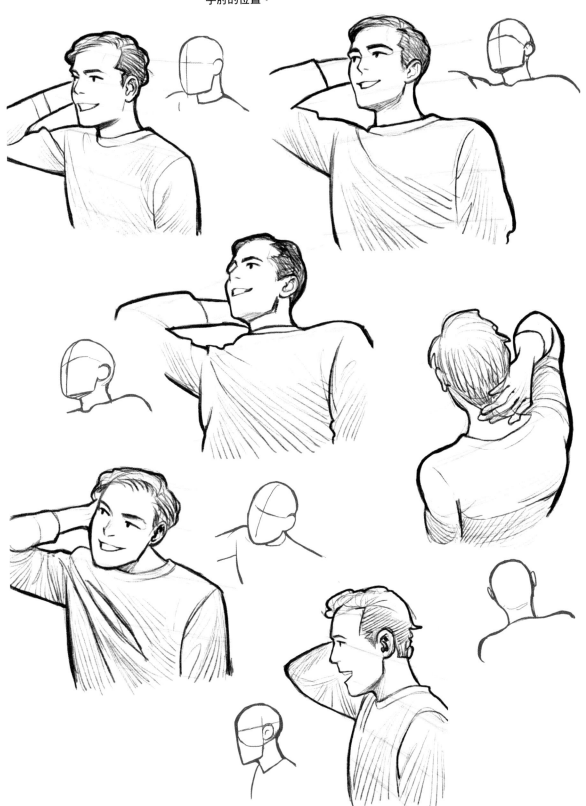

看起來很自然的手臂描繪

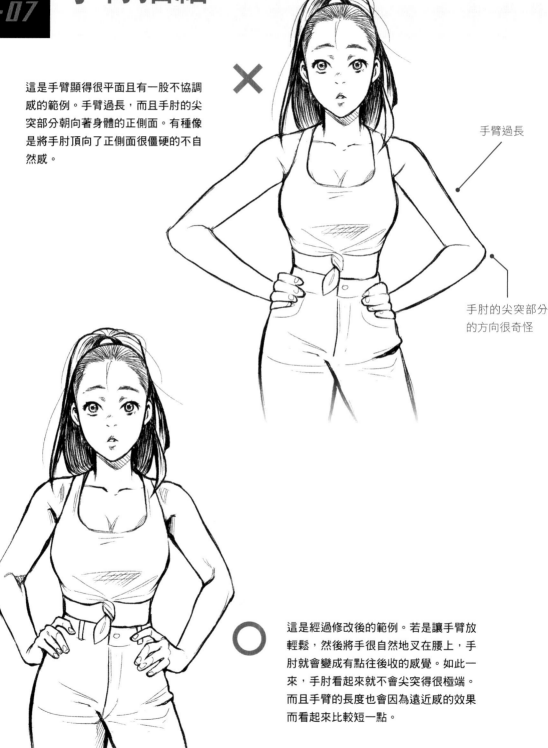

這是手臂顯得很平面且有一股不協調感的範例。手臂過長,而且手肘的尖突部分朝向著身體的正側面。有種像是將手肘頂向了正側面很僵硬的不自然感。

手臂過長

手肘的尖突部分的方向很奇怪

這是經過修改後的範例。若是讓手臂放輕鬆,然後將手很自然地叉在腰上,手肘就會變成有點往後收的感覺。如此一來,手肘看起來就不會尖突得很極端。而且手臂的長度也會因為遠近感的效果而看起來比較短一點。

若是「不明就裡」地描繪出手臂的長度，給人的印象很容易就會變得很平面而且很不自然，因此要記得手臂是有厚實感的，以及手臂長度在遠近感的效果下會因為姿勢的不同而看起來很短這兩件事牢記在腦海裡。

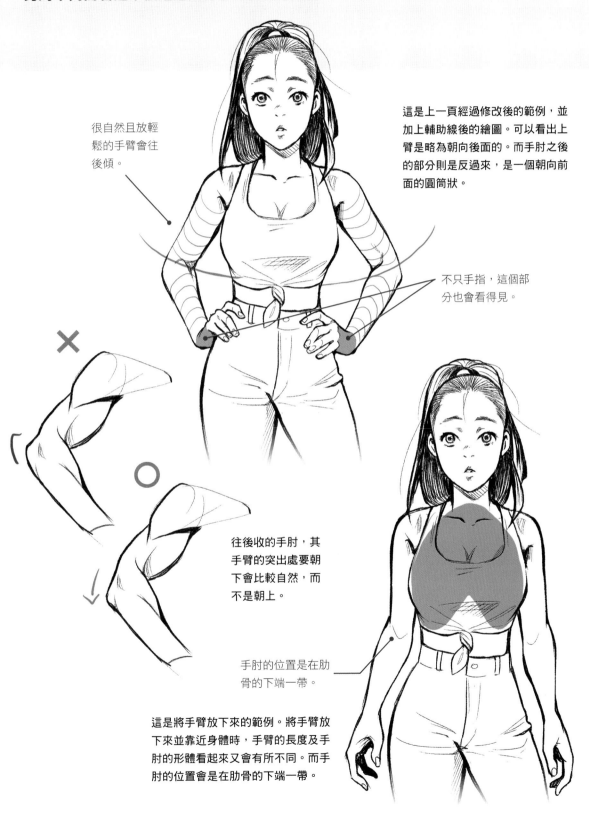

很自然且放輕鬆的手臂會往後傾。

這是上一頁經過修改後的範例，並加上輔助線後的繪圖。可以看出上臂是略為朝向後面的。而手肘之後的部分則是反過來，是一個朝向前面的圓筒狀。

不只手指，這個部分也會看得見。

往後收的手肘，其手臂的突出處要朝下會比較自然，而不是朝上。

手肘的位置是在肋骨的下端一帶。

這是將手臂放下來的範例。將手臂放下來並靠近身體時，手臂的長度及手肘的形體看起來又會有所不同。而手肘的位置會是在肋骨的下端一帶。

上臂要用一連串的肌肉來進行描繪

在上臂的後側會有叫做「肱三頭肌」的肌肉，並透過「肌腱」這個組織與骨頭連接在一起。手肘上則會有「肘肌」的肌肉，並與肱三頭肌有所連動。

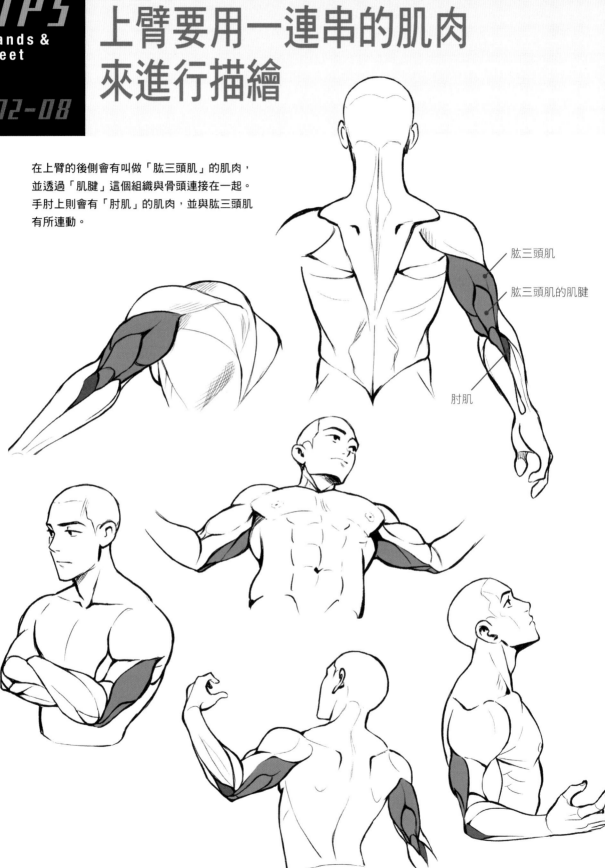

肱三頭肌

肱三頭肌的肌腱

肘肌

肩膀到手肘這一段的部分稱之為「上臂」。這個部分常常很容易就描繪成像一根圓柱一樣，但只要描繪時掌握住肌肉與肌腱相連的構造就會產生一股說服力。
現在我們來看看位在上臂後側的肌肉吧！

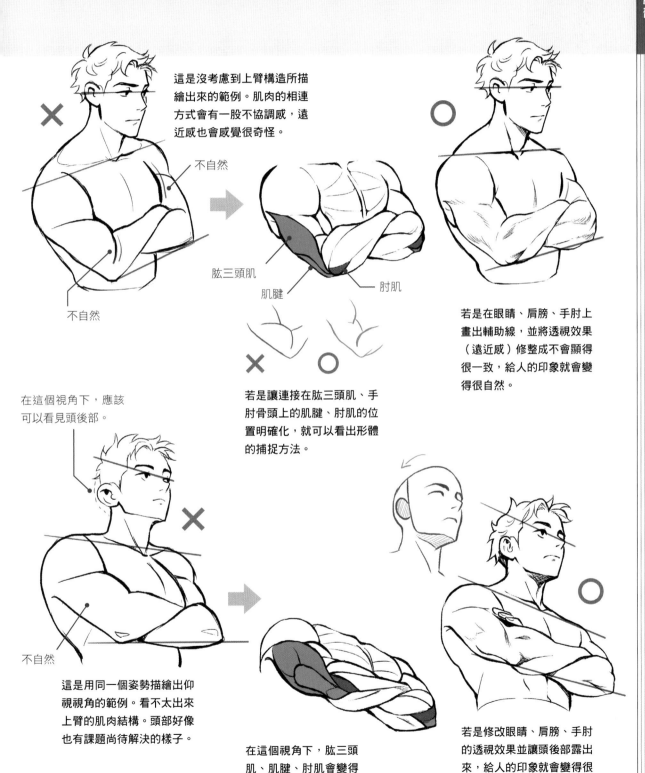

這是沒考慮到上臂構造所描繪出來的範例。肌肉的相連方式會有一股不協調感，遠近感也會感覺很奇怪。

不自然

不自然

肱三頭肌

肌腱

肘肌

若是讓連接在肱三頭肌、手肘骨頭上的肌腱、肘肌的位置明確化，就可以看出形體的捕捉方法。

若是在眼睛、肩膀、手肘上畫出輔助線，並將透視效果（遠近感）修整成不會顯得很一致，給人的印象就會變得很自然。

在這個視角下，應該可以看見頭後部。

不自然

這是用同一個姿勢描繪出仰視視角的範例。看不太出來上臂的肌肉結構。頭部好像也有課題尚待解決的樣子。

在這個視角下，肱三頭肌、肌腱、肘肌會變得更加清晰可見。

若是修改眼睛、肩膀、手肘的透視效果並讓頭後部露出來，給人的印象就會變得很自然。

從背後觀看手臂與肩膀的動作

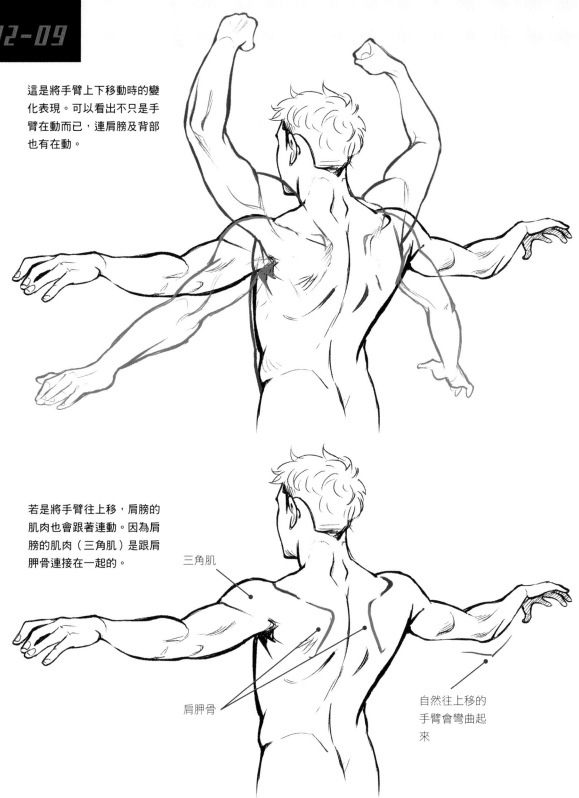

這是將手臂上下移動時的變化表現。可以看出不只是手臂在動而已,連肩膀及背部也有在動。

若是將手臂往上移,肩膀的肌肉也會跟著連動。因為肩膀的肌肉(三角肌)是跟肩胛骨連接在一起的。

三角肌

肩胛骨

自然往上移的手臂會彎曲起來

寫實風格的人物，其手臂會不同於素描木頭人偶，並不會只有手臂在動而已，
而是會跟肩膀連動。如果要描繪背後模樣，建議也要留意跟肩膀肌肉連接在一起的
肩胛骨變化。

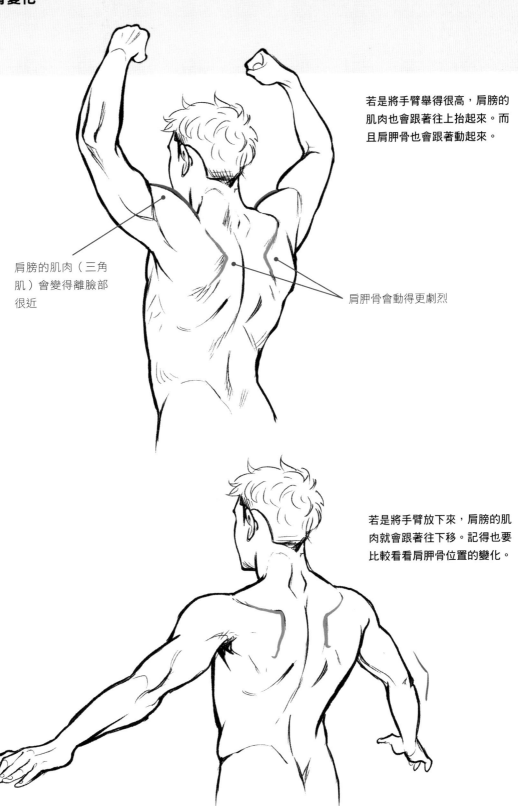

若是將手臂舉得很高，肩膀的
肌肉也會跟著往上抬起來。而
且肩胛骨也會跟著動起來。

肩膀的肌肉（三角
肌）會變得離臉部
很近

肩胛骨會動得更劇烈

若是將手臂放下來，肩膀的肌
肉就會跟著往下移。記得也要
比較看看肩胛骨位置的變化。

腳部的描繪基本要領

要是只注重描繪人物角色的臉部及上半身，腳部的描寫很容易就會變得很草率。而關於要如何去捕捉左右非對稱的腳部形體，這裡我們就逐一來觀看其重點所在吧！

■ 捕捉腳部形體的特徵

腳底的形體記得要透過簡化過的繪圖及外形輪廓牢牢記在腦海裡。左右兩隻腳的內側會有足弓，這個足弓部分並不會碰到地面。

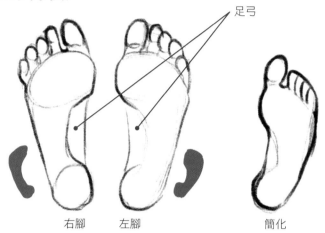

足弓

右腳　　左腳　　　　　簡化

「腳踝」這個骨頭的突出部分，其內側的位置會很高，而外側的位置則會很低。

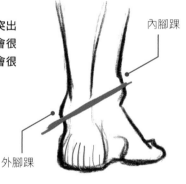

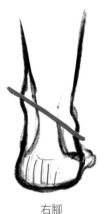

內腳踝

外腳踝

左腳　　　　　右腳

這是從側面去觀看腳部的圖。腳底帶有脂肪，可以緩和行走時的衝擊。描繪時記得也要仔細觀察內側與外側。

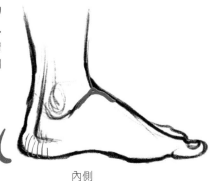

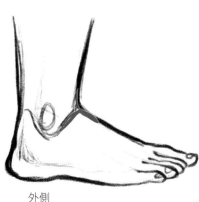

內側　　　　　外側

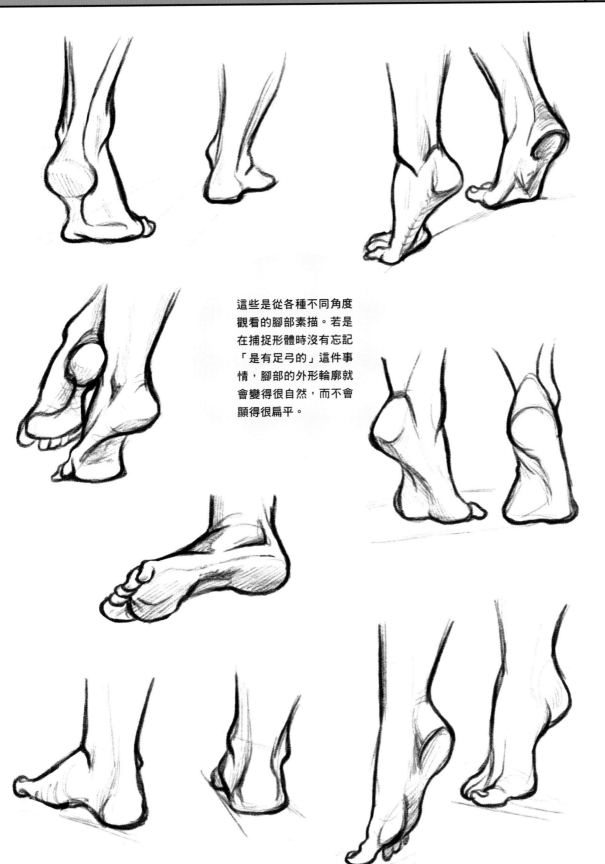

這些是從各種不同角度觀看的腳部素描。若是在捕捉形體時沒有忘記「是有足弓的」這件事情，腳部的外形輪廓就會變得很自然，而不會顯得很扁平。

■ 區別描繪左右兩隻腳

要描繪左右兩隻腳時，總是很容易左右兩邊混亂。記得要想起「不管是哪隻腳，足弓都會在內側（大拇指側）」這件事情，並試著將左右兩隻腳區別描繪出來。

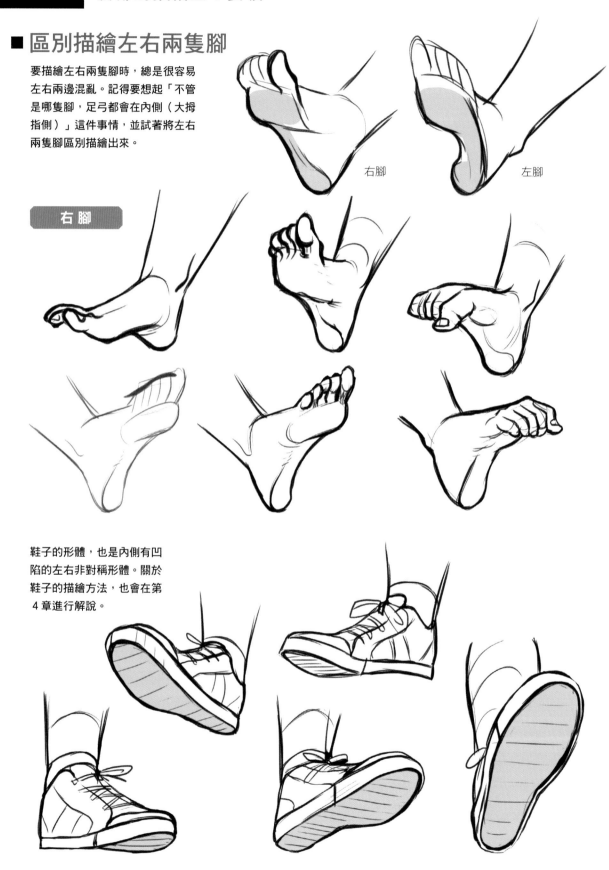

右腳　　　　　　　左腳

右　腳

鞋子的形體，也是內側有凹陷的左右非對稱形體。關於鞋子的描繪方法，也會在第4章進行解說。

左腳

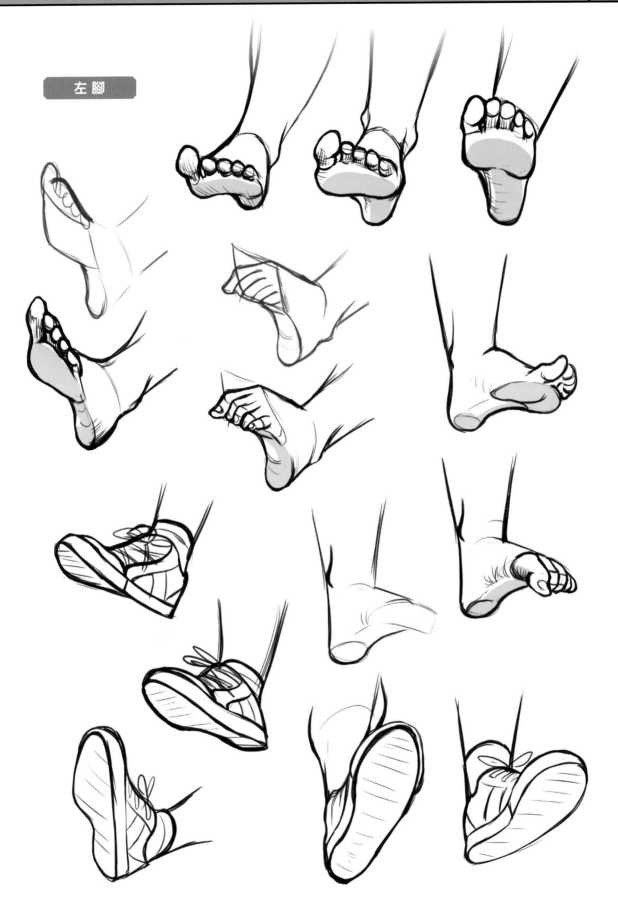

腿部與腰部周圍的描繪訣竅

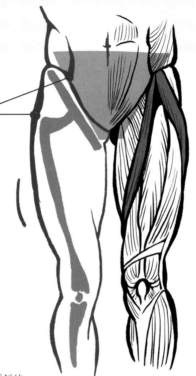
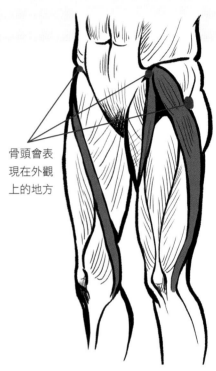

骨頭會表現在
外觀上的地方

骨頭會表
現在外觀
上的地方

骨頭雖然會被隱藏在皮膚的內
側裡，但從外面去觀看時，還
是會有幾個部分會以突出處及
凹陷處的方式表現在外觀上。
因此，若是記住這幾個部分，
就可以用來作為描繪不同角度
時的輔助點。

是傾斜的

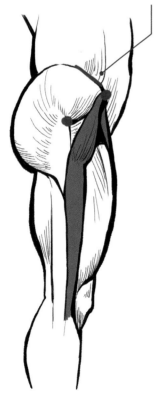
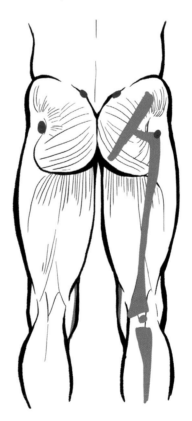

腿部骨頭的主要部分雖然很難
從外面看見，但在紅點的部分
還是會表現在外觀上。

腿部與腰部是透過肌肉及骨頭連接起來的，描繪時要記得注意到這些地方會有骨頭的突出，而且會有一些部分從外面也可以看得很清楚。因此，只要有注意到「哪裡是可以看出骨頭突出處的部分」，就有辦法將腰部周圍描繪成「不管從哪個角度觀看都可以確實看出其周圍的形體」。

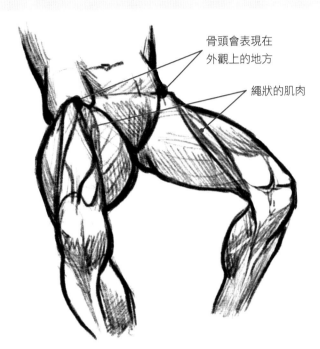

骨頭會表現在外觀上的地方

繩狀的肌肉

不只骨頭，繩狀的肌肉也會左右腿部的外觀。因此，記得要仔細觀察人物的腿部，並捕捉會表現在外觀上的肌肉細節。

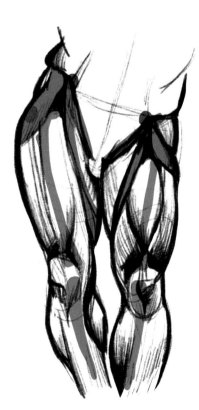

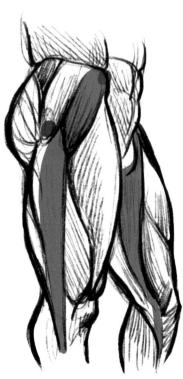

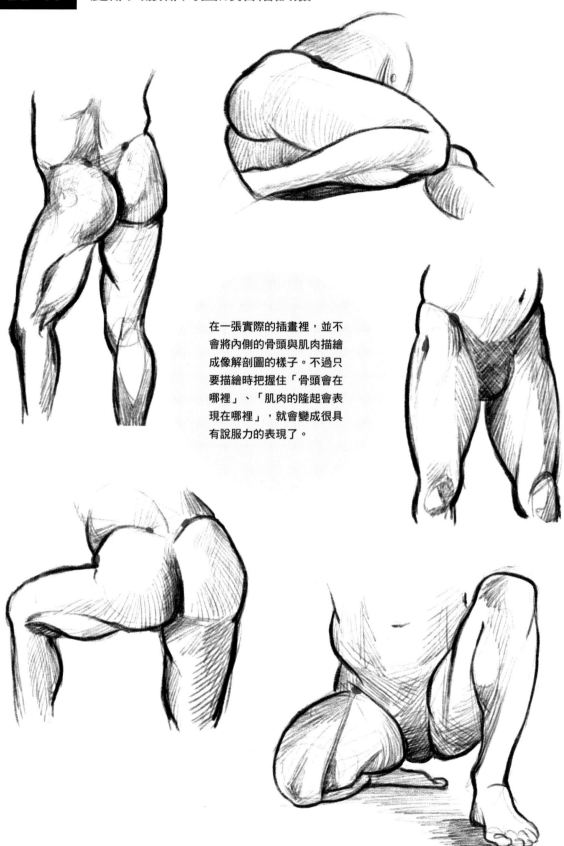

在一張實際的插畫裡，並不
會將內側的骨頭與肌肉描繪
成像解剖圖的樣子。不過只
要描繪時把握住「骨頭會在
哪裡」、「肌肉的隆起會表
現在哪裡」，就會變成很具
有說服力的表現了。

描繪身體

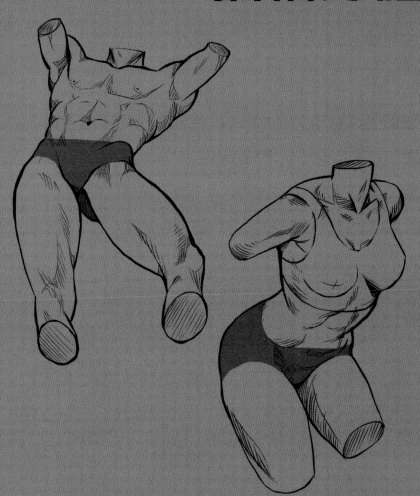

捕捉比率來描繪上半身

要很均衡地描繪出一個人物，捕捉人體的比率是很重要的。
因此，描繪時要以頭部大小為參考基準思考「什麼部位會在第幾顆頭的位置」。

■ 各部位的比率

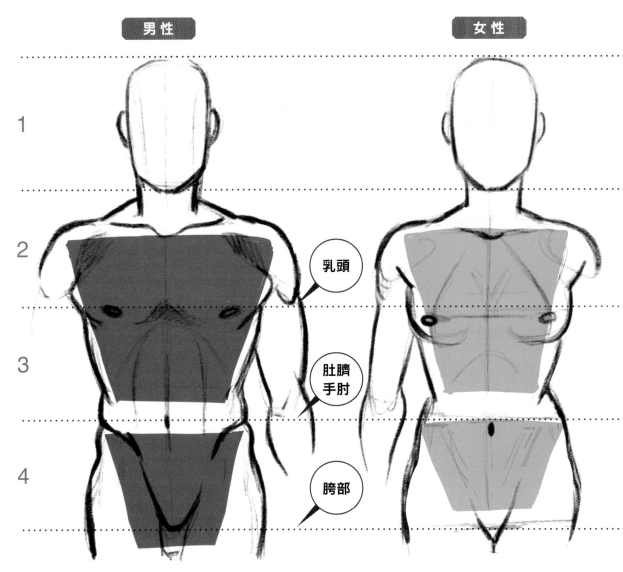

男性 / 女性

乳頭

肚臍
手肘

胯部

這是一名8頭身（身高有8顆頭長）的男性，乳頭會在第2顆頭的位置，肚臍和手肘會在第3顆頭的位置，而胯部會在第4顆頭的位置。雖然實際上會有個人差異，但是要用插畫來進行描繪時，若是先記住這些比率當作參考基準，描繪起來就會很方便。

這是一名女性的情況，乳頭、肚臍、胯部的位置，分別都會變得比男性還要稍微略低一些。此外，跟男性相比之下，女性的肩膀寬度和胸腔會變得很窄，而腰部寬度則會變得比較寬一些。

■ 各部位的傾斜

這是從側面觀看的模樣。人體站立時
並不是像一根柱子那樣直挺挺的,胸
廓(在胸部骨頭包圍下的部分)、骨
盆及脖子是傾斜的。

男性 女性

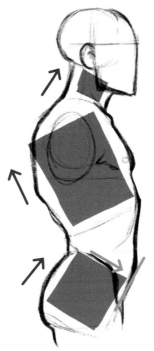
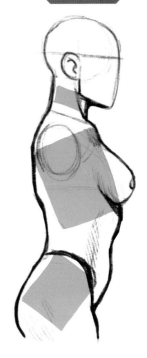

這是半側面及後面的模樣。記得將胸
廓與骨盆看成一塊傾斜的板子來描繪
出骨架圖,並捕捉出不同於一根直挺
挺柱子的人體形體。

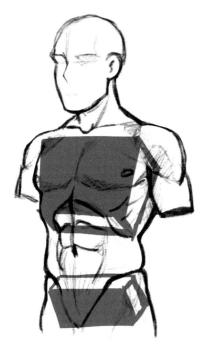
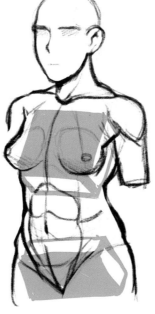
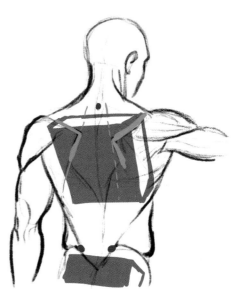

描繪與胸部連動的肩膀周圍

肩膀周圍是會與胸部有所連動的,而且形體會因為手臂動作及姿勢的不同而有所改變。若是手臂明明有在動,肩膀卻沒有變化,給人的印象很容易就會像是一隻人偶一樣很不自然。因此,記得要捕捉出符合姿勢的形體變化來進一步進行描寫。

■ 配合動作的肩膀周圍變化

若是挪動手臂,肩膀及胸部的肌肉也會跟著一起動起來。因此,會跟著連動起來的肌肉,建議可以當成兩者是伴隨在一起的,需牢記在腦海裡。

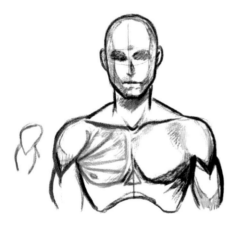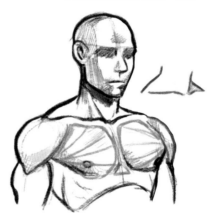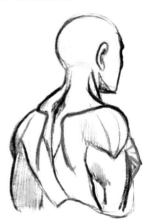

這是將手臂放下,沒有動作的狀態。

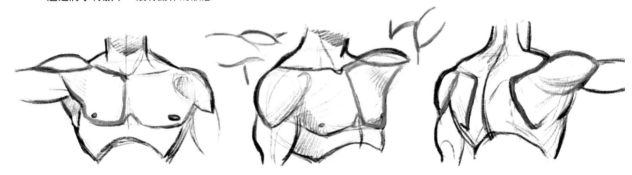

將手臂往上移之後的模樣。肩膀及胸部的肌肉形體會有所變化。背部側需仔細觀看肩膀和肩胛骨的變化。

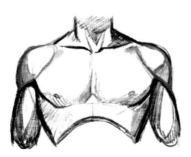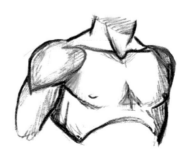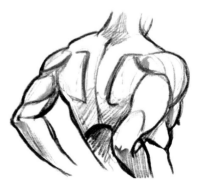

將手肘往後收之後的模樣。記著要將肩膀及肩胛骨的變化,與沒有動作的狀態比較看看。

■ 從側面觀看的肩膀描寫

肩膀不只可以上下移動，也可以前後移動。手臂若是往前後方向挪動，肩膀的肌肉也會跟著連動起來。請大家比較看看下面這幾張圖。在手臂抱胸在前的姿勢下，肩膀會變成是在前面；而在手肘往後收的姿勢下，肩膀則會變成是在後面。因此在手臂往前後方向挪動的姿勢下，記得要注意到手臂、肩膀的形體和位置。

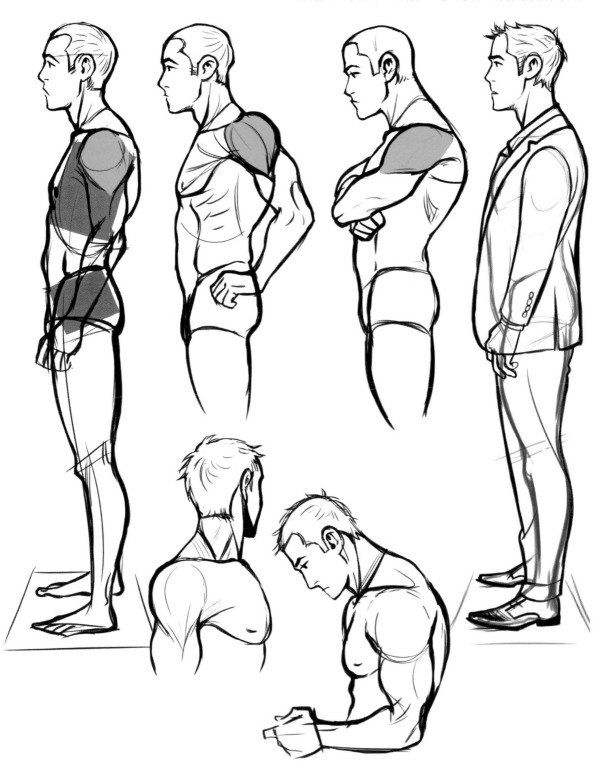

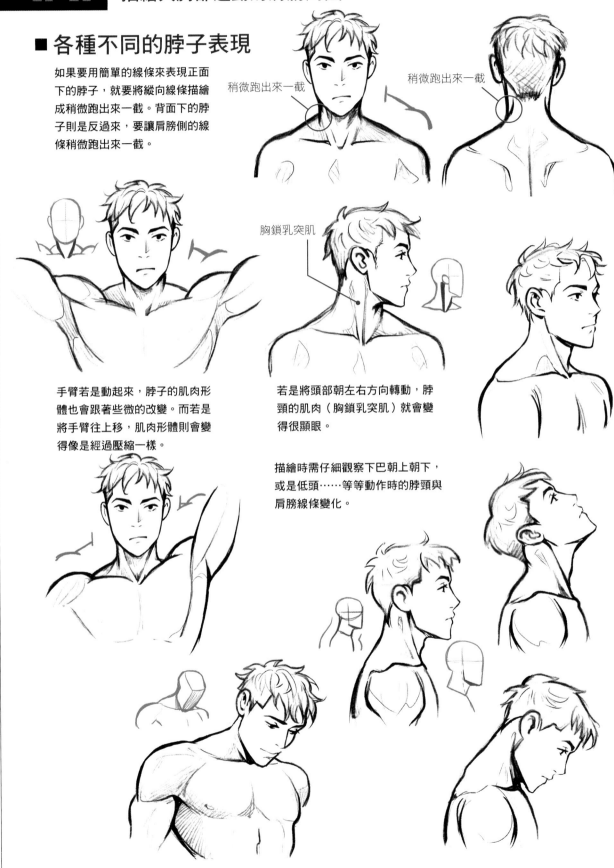

■ 各種不同的脖子表現

如果要用簡單的線條來表現正面下的脖子，就要將縱向線條描繪成稍微跑出來一截。背面下的脖子則是反過來，要讓肩膀側的線條稍微跑出來一截。

稍微跑出來一截

稍微跑出來一截

胸鎖乳突肌

手臂若是動起來，脖子的肌肉形體也會跟著些微的改變。而若是將手臂往上移，肌肉形體則會變得像是經過壓縮一樣。

若是將頭部朝左右方向轉動，脖頸的肌肉（胸鎖乳突肌）就會變得很顯眼。

描繪時需仔細觀察下巴朝上朝下，或是低頭……等等動作時的脖頸與肩膀線條變化。

■ 緊張時的肩膀．放鬆時的肩膀

肩膀也是一個可表現出心情變化的地方。若是心情很緊張,肩膀就會變成有點往上抬的感覺,而若是心情很放鬆,則會變成有點往下垂的感覺。

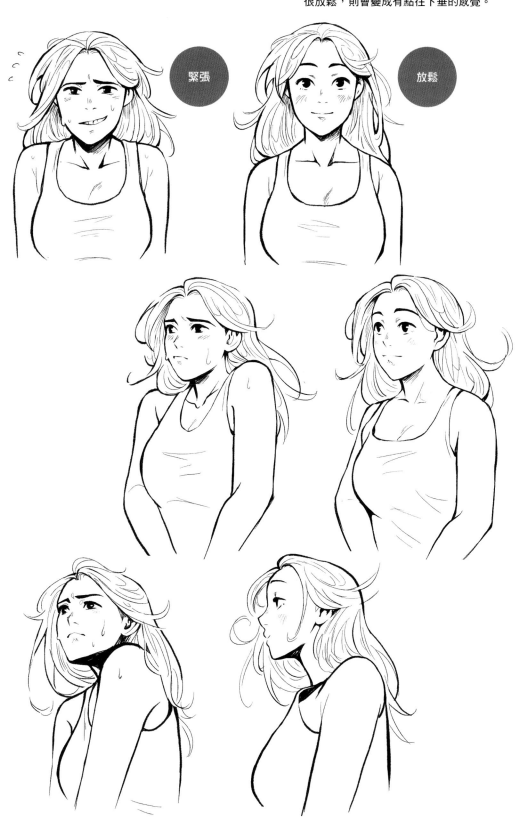

如何將胸部肌肉
描繪具有協調感

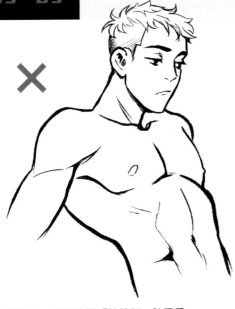

✕

這是有一股不協調感的範例。肚子看起來比胸膛還要突出，而且脖子就像是一根圓柱插在軀幹上一樣。

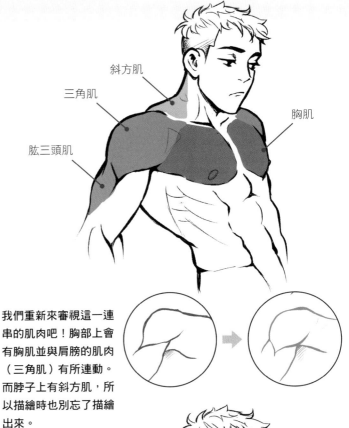

斜方肌
三角肌
肱三頭肌
胸肌

我們重新來審視這一連串的肌肉吧！胸部上會有胸肌並與肩膀的肌肉（三角肌）有所連動。而脖子上有斜方肌，所以描繪時也別忘了描繪出來。

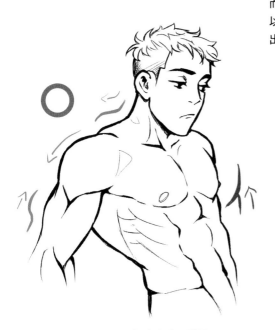

○

配合肌肉去修整用來描繪胸膛、脖子、肩膀的一連串線條後，給人的印象就變得很自然了。

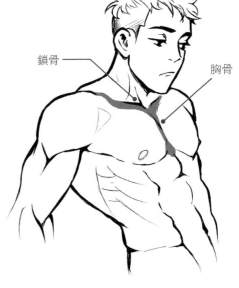

鎖骨
胸骨

胸部的中心會有胸骨，而胸部以及脖子之間則會有鎖骨。要加上濃淡區別時，建議需注意深淺。

胸膛是一個用來表現男性健壯感很重要的部位，
但相信也有很多人很煩惱，覺得肌肉的描寫很困難吧！
描繪時要將肩膀及脖子肌肉當成是伴隨在一起的，把這個訣竅記在腦海裡吧！

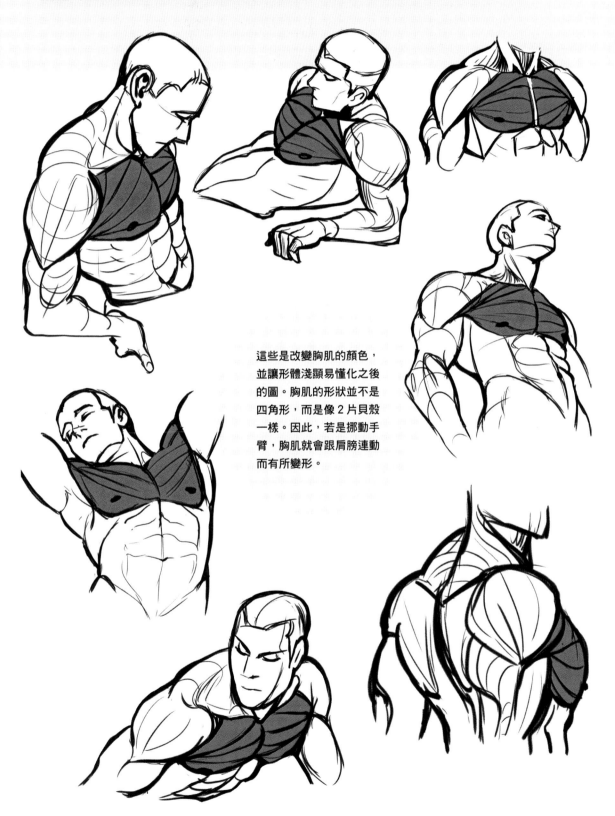

這些是改變胸肌的顏色，並讓形體淺顯易懂化之後的圖。胸肌的形狀並不是四角形，而是像 2 片貝殼一樣。因此，若是挪動手臂，胸肌就會跟肩膀連動而有所變形。

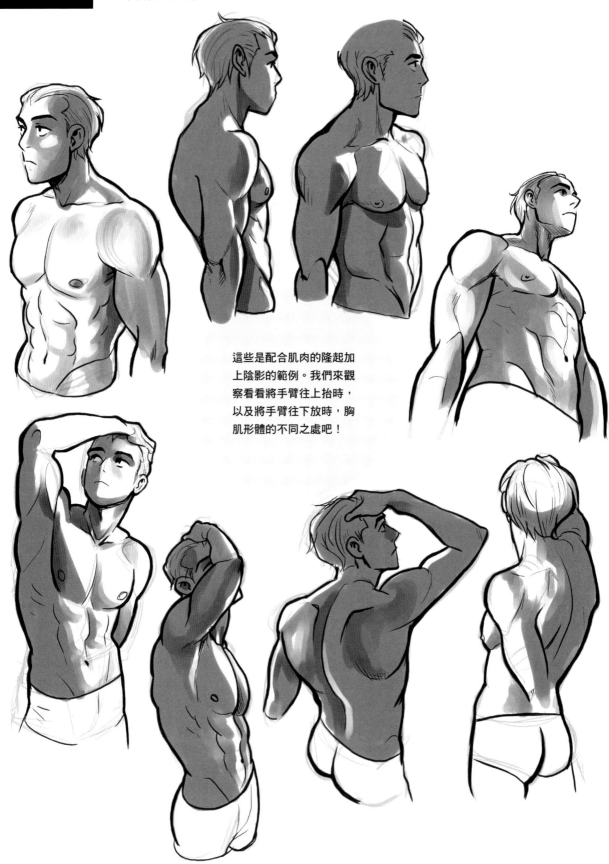

這些是配合肌肉的隆起加上陰影的範例。我們來觀察看看將手臂往上抬時，以及將手臂往下放時，胸肌形體的不同之處吧！

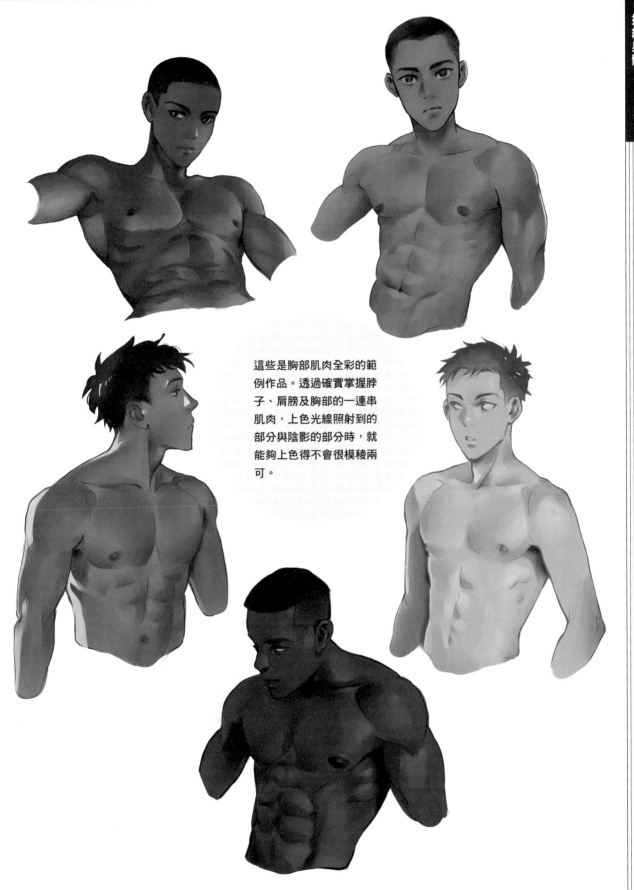

這些是胸部肌肉全彩的範例作品。透過確實掌握脖子、肩膀及胸部的一連串肌肉,上色光線照射到的部分與陰影的部分時,就能夠上色得不會很模稜兩可。

左右對稱與對立式平衡

要替人物加上姿勢時,一個左右對稱的姿勢與一個左右非對稱的姿勢,給
人的印象會有很大的不同。將重心放在單一隻腳上的對立式平衡姿勢,能
夠表現出人體的美感及躍動感。

■ 左右對稱

直挺站立且左右對稱的姿勢,會給人
一種堂堂正正的印象,而且會有一股
穩定感。

■ 對立式平衡

以非對稱的狀態來保持平衡和諧的視覺表現及動作姿
勢就稱之為對立式平衡。在繪畫的世界,這個狀態被
認為是用來表現優美人體很重要的因素。

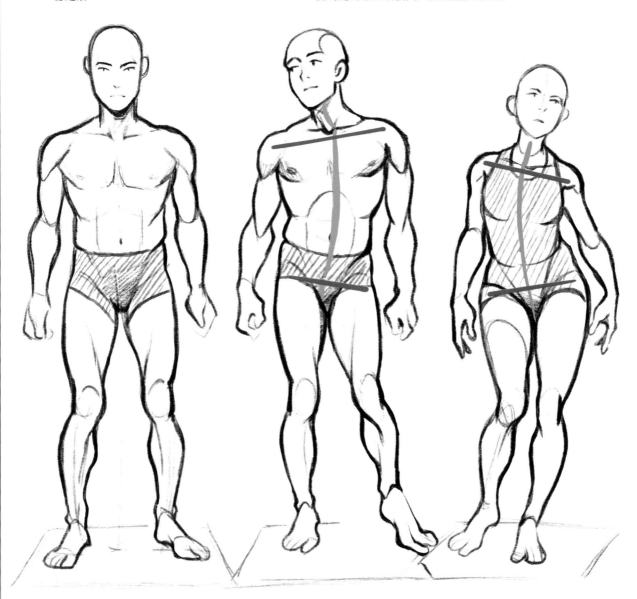

■左右對稱的腿部描繪訣竅

若是事先描繪出地面並意識著接地面，就能夠呈現出一種很穩定的感覺。

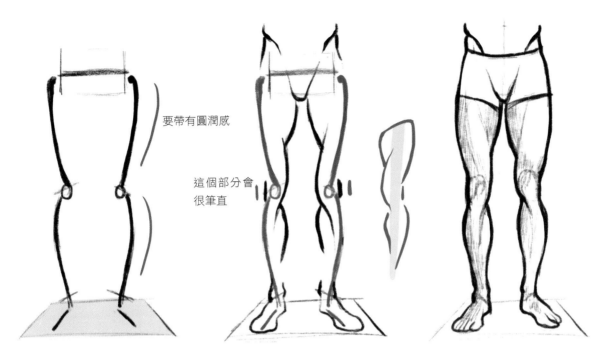

要帶有圓潤感

這個部分會很筆直

■對立式平衡姿勢的描繪訣竅

若是讓連接左右肩膀的線條及連接左右腰部的線條，彼此傾斜朝向不同方向來抓出骨架圖，就能夠描繪出對立式平衡的姿勢。

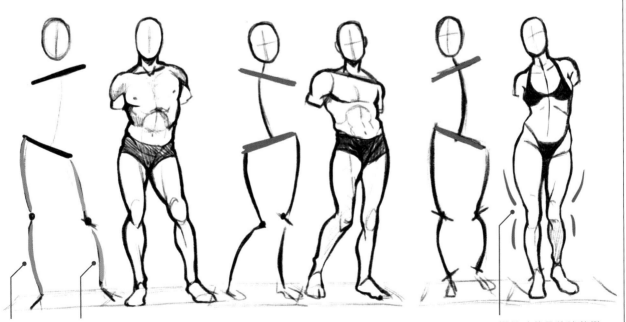

重心所在的那隻腳

不是重心所在的那隻腳（正常來說會彎起來）

描繪時若是將膝蓋彎向內側，就會出現一股女性感。

男女身體的比較

要描繪穿著衣服的插畫，先捕捉出男女體態的差異是會有所幫助的。
現在我們就以比較的方式來看男性與女性身體的差異吧！

■ **標準視角**　一般而言，女性的腰部傾向前方的角度會略為大些，這點需注意。

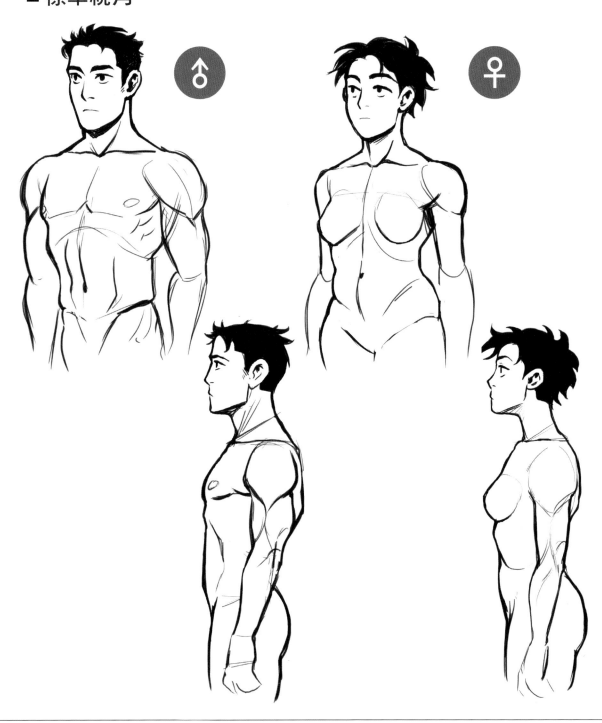

■ 仰視視角

若是從一個很低的視角來觀看，女性的腰部看起來會更大，
而且乳房看起來會像是朝著鎖骨隆起來一樣。

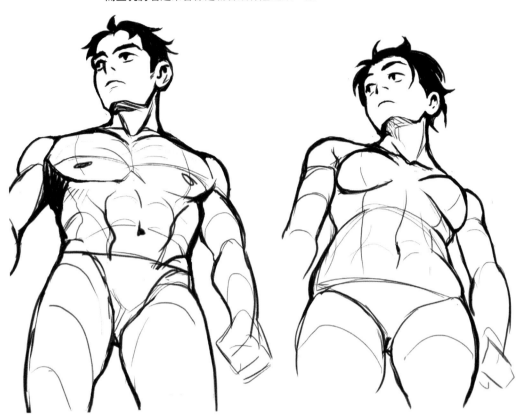

■ 俯視視角

若是從一個很高的視角來觀看，女性的腰部會被腹部給遮住。

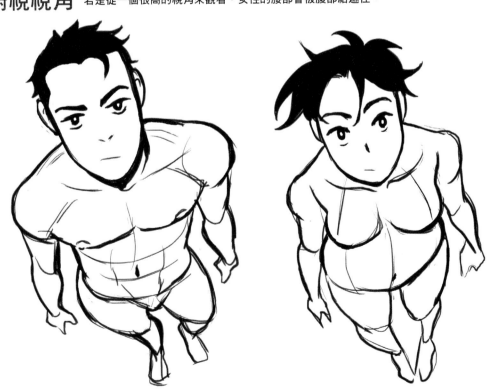

男性的腰部周圍
要以內褲來抓出形體

■ 正面

腳彎起來的部分並不會在側腹肌肉
的正下方，而是會有屁股肌肉的細
節在兩者之間。帶著以內褲（丁字
褲）包圍屁股的感覺捕捉出其形體
吧！

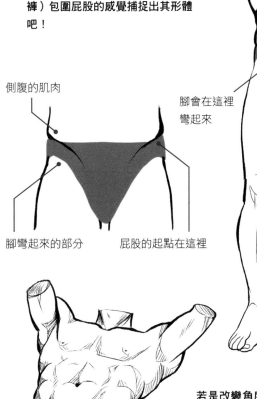

側腹的肌肉

腳彎起來的部分　　屁股的起點在這裡

側腹的肌肉
（腹外斜肌）

會受到擠壓

重心會在
這一隻腳
上

會有一個弧度

腳會在這裡
彎起來

彎曲

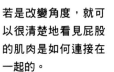

若是改變角度，就可
以很清楚地看見屁股
的肌肉是如何連接在
一起的。

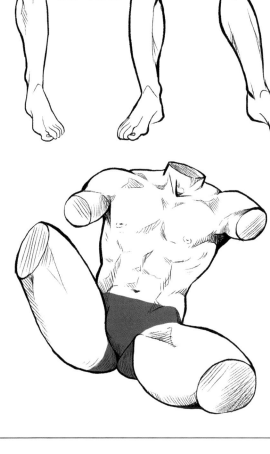

腰部周圍若是不仔細觀察就進行描繪，很容易就會變成「腳是直接長在軀幹上，而沒有屁股肉的感覺」。
此頁會把屁股肉像內褲那樣區別出顏色並解說其形體的捕捉方法。

■ 背面

屁股的肌肉並不是一整塊的，而是由複數的肌肉彼此重疊在一起的。而用來塑形出外側外觀的主要肌肉是臀中肌和臀大肌。

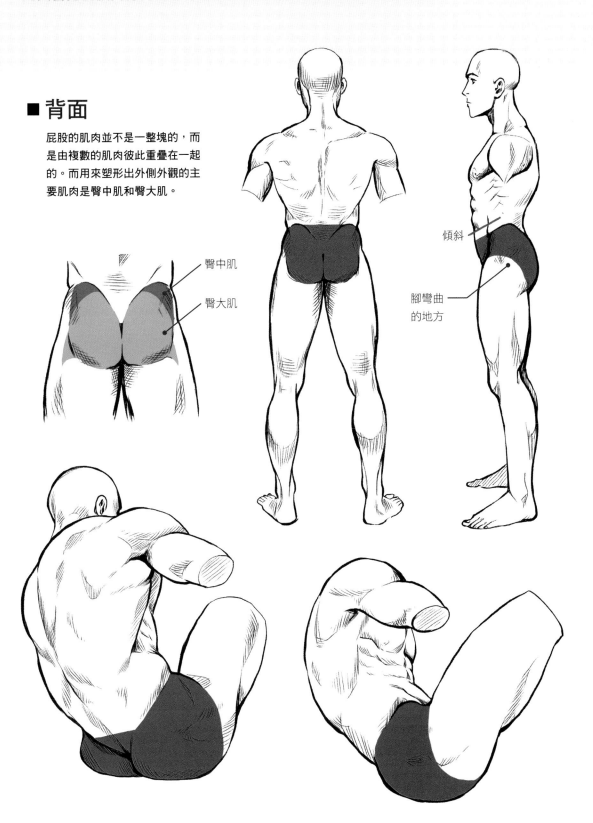

臀中肌

臀大肌

傾斜

腳彎曲的地方

男性的腰部周圍要以內褲來抓出形體

■常見的失敗範例

若是沒有意識到屁股的肌肉就進行描繪，容易變成是一種「腳是直接從軀幹長出來」的感覺。試著想像內褲的感覺來抓出屁股的形體並加上一些修正吧！

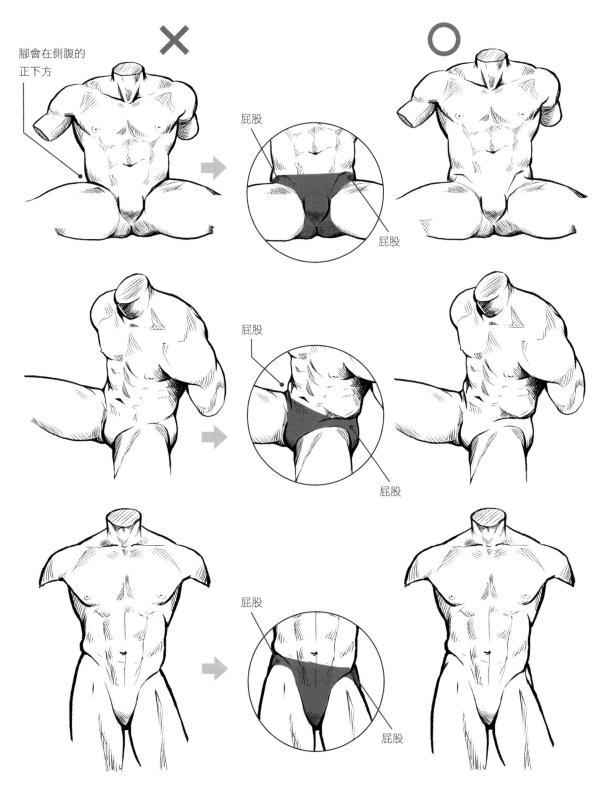

腳會在側腹的正下方

屁股

屁股

屁股

屁股

屁股

屁股

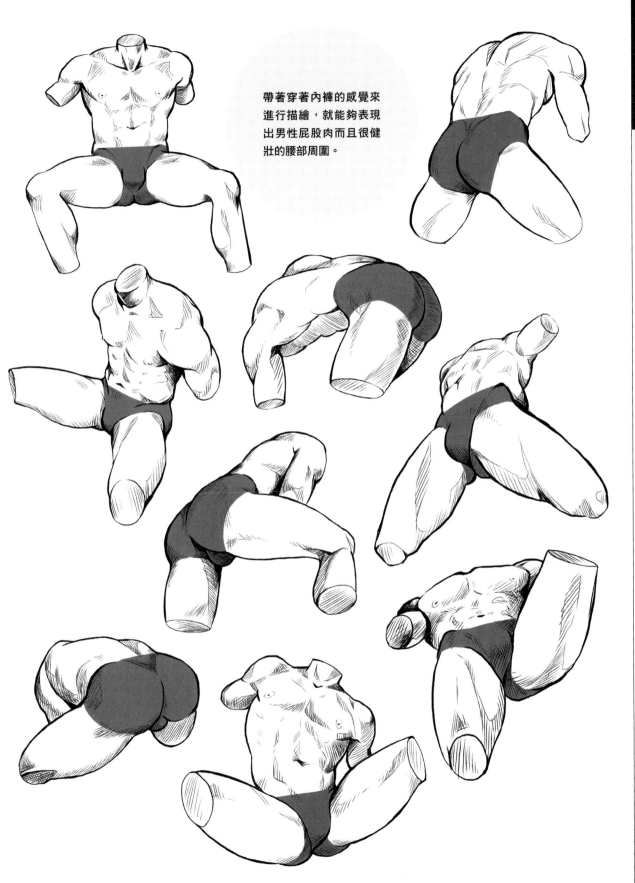

帶著穿著內褲的感覺來
進行描繪，就能夠表現
出男性屁股肉而且很健
壯的腰部周圍。

TIPS
■Body

03-07

女性的腰部周圍
要以淺短的內褲抓出形體

■ 正面・背面・側面 的形體

女性的骨盆形體雖然會不同於男性，但「描繪時要意識到有屁股」這一點的重要性是相同的。因此，要想像成低腰內褲來抓出形體。

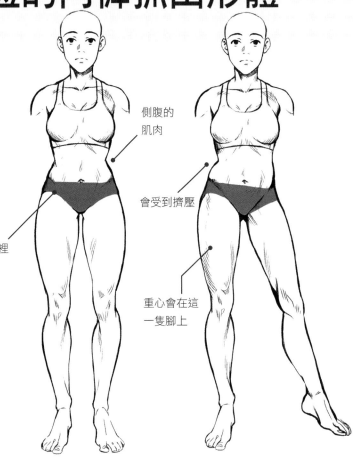

側腹的肌肉

會受到擠壓

腳會在這裡彎曲

重心會在這一隻腳上

Point ── **不要讓屁股太過於突出！**

雖然一般而言，女性的骨盆會比男性還要寬大，但若是讓屁股很極端地突出到側面，就會出現一股不協調感。因此屁股要描繪成不會太過於突出才行。

男性

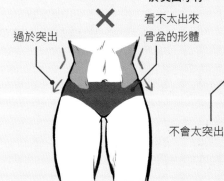

× 過於突出

看不太出來骨盆的形體

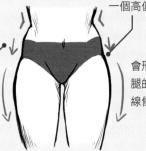

○ 這裡會形成一個高低差

不會太突出

會形成大腿的隆起線條

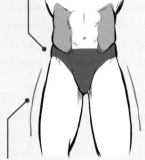

不會太過延展

腳的線條會延展出去

女性的腰部周圍，其骨盆形體會不同於男性。
描繪時記得要想像成一條形體比 P.88 男性內褲還要淺短的內褲，
並捕捉出女性感的屁股形體。

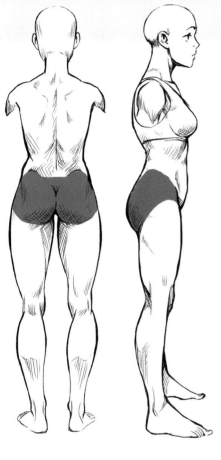

■ 屁股坐下來時的變形

若是坐在地面上，屁股肉就會有所變形，但並不會受到很極端的擠壓。記得要把握大腿與屁股的分界，並描繪出具有彈性且變形得恰到好處的屁股。

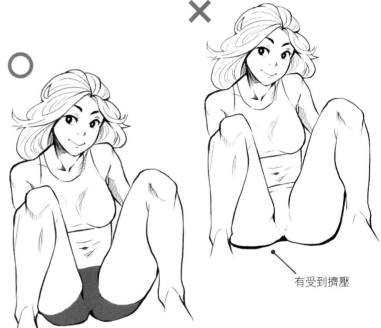

這是以內褲來捕捉出屁股肌肉的範例。大腿與屁股的分界線會變得很淺顯易懂。

有受到擠壓

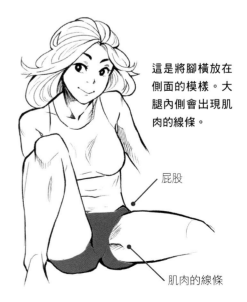

這是將腳橫放在側面的模樣。大腿內側會出現肌肉的線條。

屁股

肌肉的線條

女性的腰部周圍要以淺短的內褲抓出形體

■ 各種不同的角度

像是在抓出淺短內褲的形體那樣，試著用各種不同的角度來描繪腰部周圍吧！想像成有一條內褲，還可以避免忘掉描繪屁股肉。如此一來就不會變成「腳是直接從軀幹長出來」的感覺。

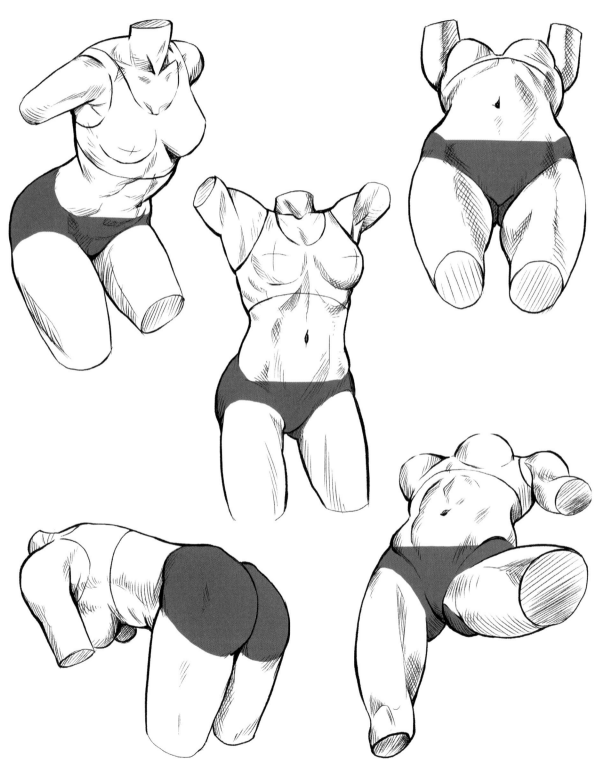

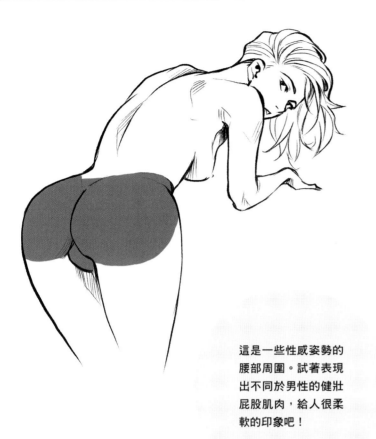

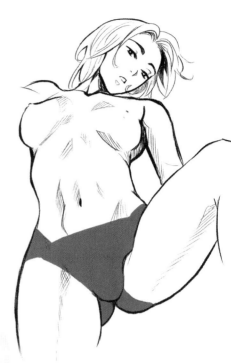

這是一些性感姿勢的
腰部周圍。試著表現
出不同於男性的健壯
屁股肌肉,給人很柔
軟的印象吧!

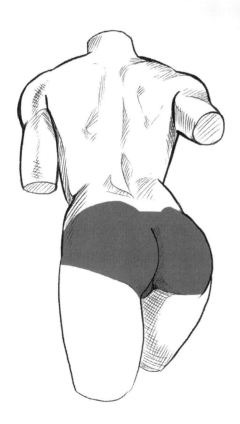

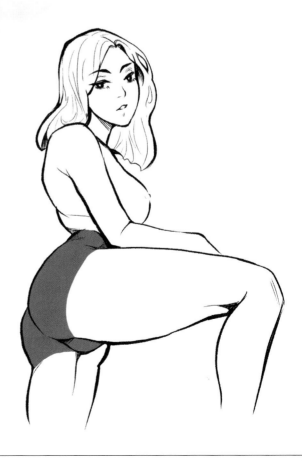

盤腿坐的描繪訣竅

相信有很多人會覺得盤腿坐的腳很複雜很難描繪吧！要巧妙地表現出盤起來的腳其相連感與景深感，掌握大腿根部及膝蓋的位置就會是很重要的重點。

要將盤腿坐描繪得具有協調感的重點，就在於大腿根部和膝蓋的位置。腿部和腰部是在哪裡連接起來的？膝蓋的位置會是在哪裡？描繪時記得都要確實分辨清楚。

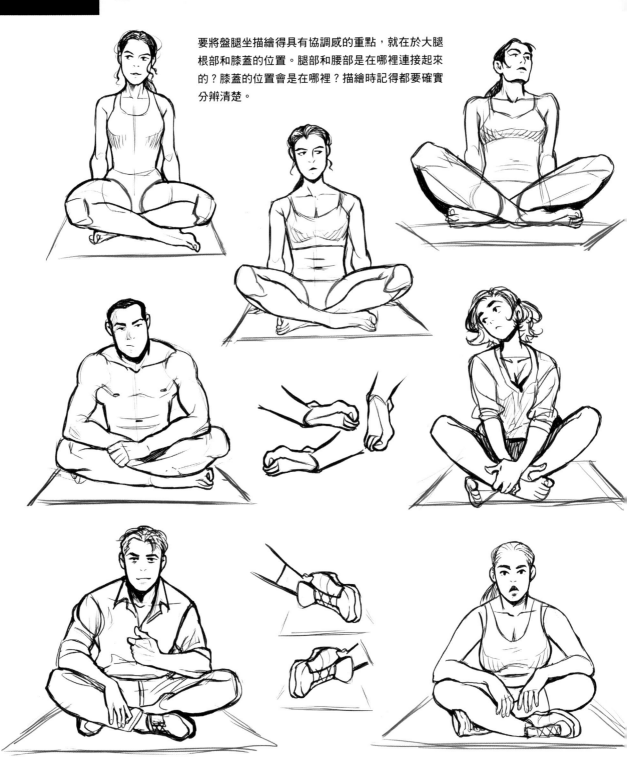

這些是從不同角度描繪出來的範例。建議可以將地面描繪成板狀,來確認看看屁股及腳的接地是不是有不協調感。

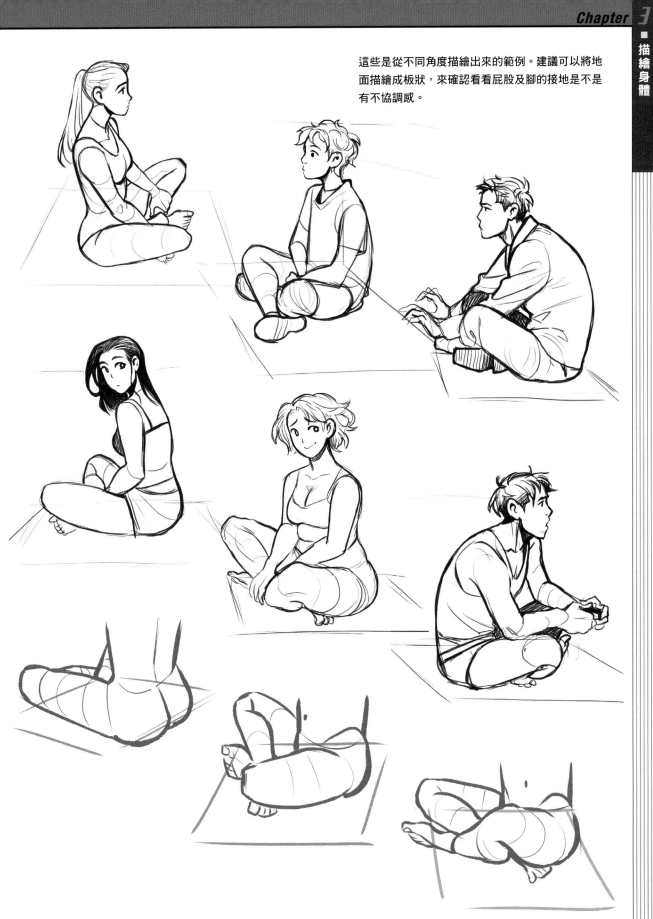

如何描繪成
看起來像是躺著

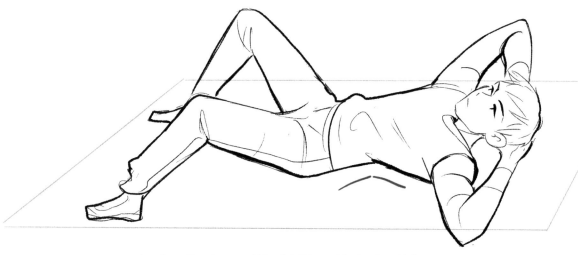

✕ 這是有一股不協調感的範例。看起來不像是躺著
的原因，似乎是腰部浮了起來，以及手肘的方向
與地面的景深很不一致。

手臂看起來會很小
（遠近法）

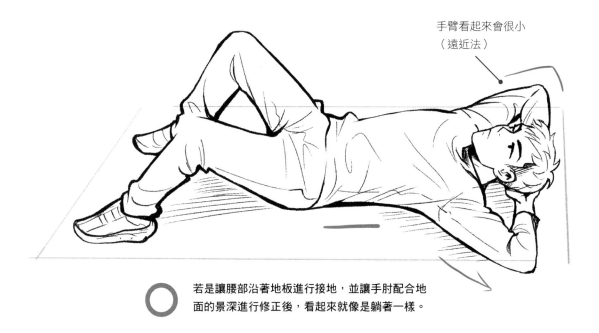

◯ 若是讓腰部沿著地板進行接地，並讓手肘配合地
面的景深進行修正後，看起來就像是躺著一樣。

就算將站著的姿勢直接描繪成側面角度，看起來還是不太像是躺著的樣子。
因此，要仔細觀察身體接觸到地面時形體變化再來進行描繪。

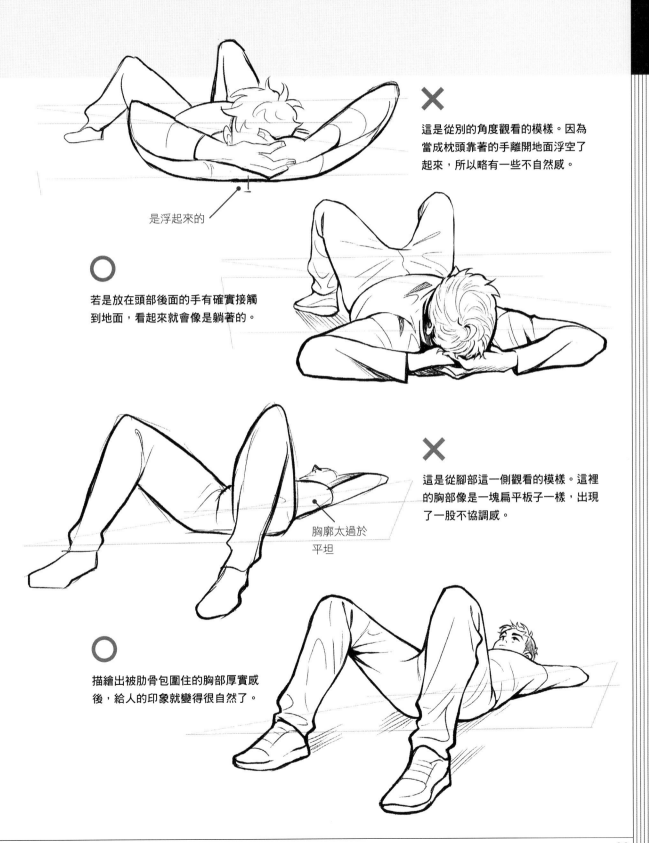

✕

這是從別的角度觀看的模樣。因為
當成枕頭靠著的手離開地面浮空了
起來，所以略有一些不自然感。

是浮起來的

○

若是放在頭部後面的手有確實接觸
到地面，看起來就會像是躺著的。

✕

這是從腳部這一側觀看的模樣。這裡
的胸部像是一塊扁平板子一樣，出現
了一股不協調感。

胸廓太過於
平坦

○

描繪出被肋骨包圍住的胸部厚實感
後，給人的印象就變得很自然了。

認識俯視視角──
低頭往下看的男女身形

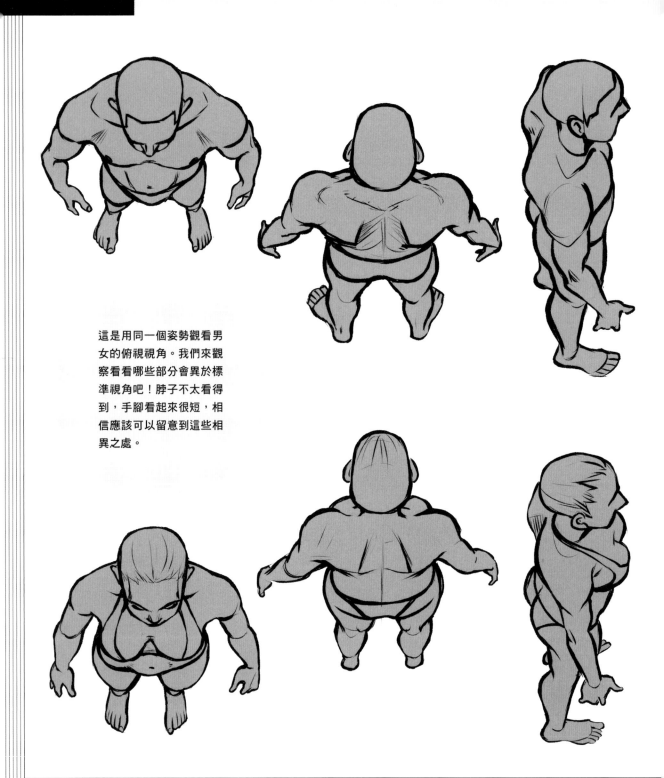

這是用同一個姿勢觀看男女的俯視視角。我們來觀察看看哪些部分會異於標準視角吧！脖子不太看得到，手腳看起來很短，相信應該可以留意到這些相異之處。

俯視視角（低頭往下看）在日常生活當中很少有機會看到，
相信應該也有很多人會感覺很難描繪吧！
這裡我們就來對照後續將會介紹到的幾則 TIPS，
並一點一滴地掌握其訣竅吧！

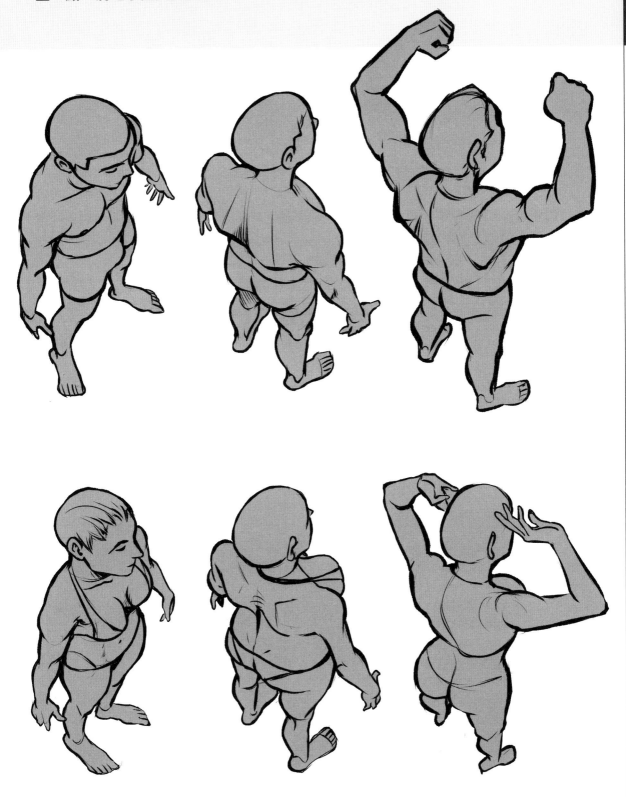

俯視視角的脖子、肩膀周圍

在低頭往下看的角度下,呈現方式會與標準視角有很大的不同,比如脖子看起來會很短,肩膀看起來會很圓。這裡我們就來確認看看,描繪時很容易搞錯的點是哪裡?以及要修改哪個部分看起來才會像是俯視視角吧!

■像是俯視視角的表現重點

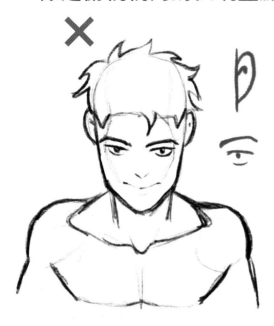

頭後部看起來會很寬大

若是將視點往上移,顴骨與顎骨的位置看起來就會重疊在一起。

這是有一股不協調感的範例。不只是耳朵及眼睛的形體不像是俯視視角,脖子和肩膀周圍似乎也有課題尚待解決。

在俯視視角下,頭後部看起來會很寬大,眼睛與眉毛會變得很接近。脖子和肩膀周圍的肌肉則會變成像是一個八字形一樣,使得肩膀看起來會很圓。

標準視角

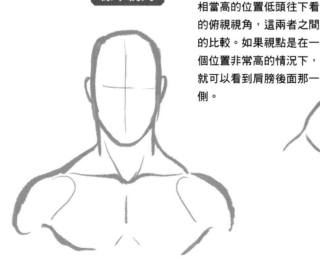

這是標準視角以及從一個相當高的位置低頭往下看的俯視視角,這兩者之間的比較。如果視點是在一個位置非常高的情況下,就可以看到肩膀後面那一側。

俯視視角

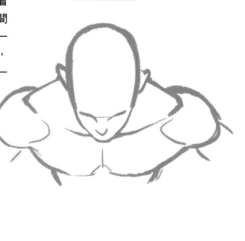

■與其他視角的比較

脖子的呈現方式，會因為觀看角度與視點的不同而有所變化。這裡我們就來比較看看與其他視角之間的不同吧！

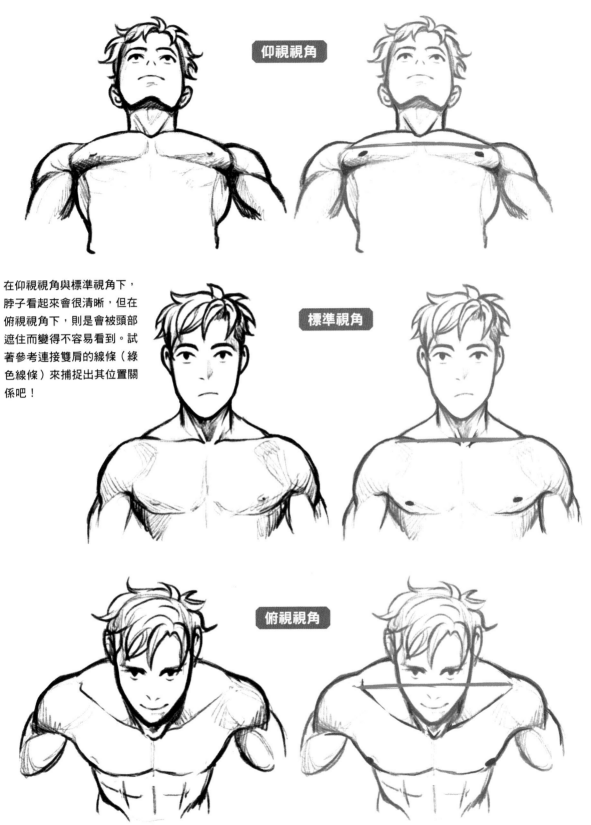

仰視視角

在仰視視角與標準視角下，脖子看起來會很清晰，但在俯視視角下，則是會被頭部遮住而變得不容易看到。試著參考連接雙肩的線條（綠色線條）來捕捉出其位置關係吧！

標準視角

俯視視角

描繪俯視視角下的站姿

■ 會對俯視視角發揮作用的遠近感效果

在俯視視角下，站著的人物其頭部和肩膀看起來會很大，下半身則會因為遠近感效果而看起來很小很短。這裡我們就來仔細觀察肚子及大腿吧！

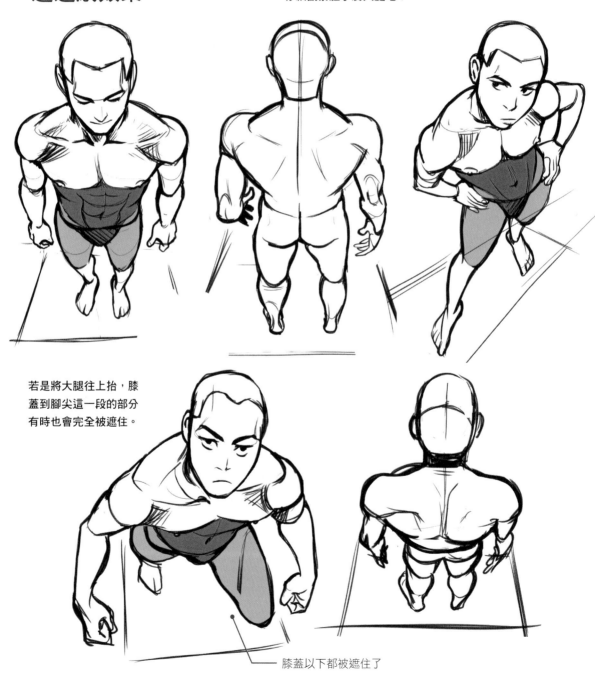

若是將大腿往上抬，膝蓋到腳尖這一段的部分有時也會完全被遮住。

膝蓋以下都被遮住了

若是以俯視視角來觀看一名站著的人物,「前方(頭部)看起來會很大,
遠方(腳下)看起來會很小」的這個遠近感效果就會發揮作用。
要具有協調感地描繪出這個效果,捕捉出身體的各個部位是如何彼此重疊在一起
就會變得很重要。

■ 看起來像是俯視視角 的描寫重點

這是一個背後模樣的站姿。人物的站姿並不是直挺
挺的柱子,因此描繪時別忘了脖子、胸廓、骨盆會
各有一個傾斜角度(請參考P75)。

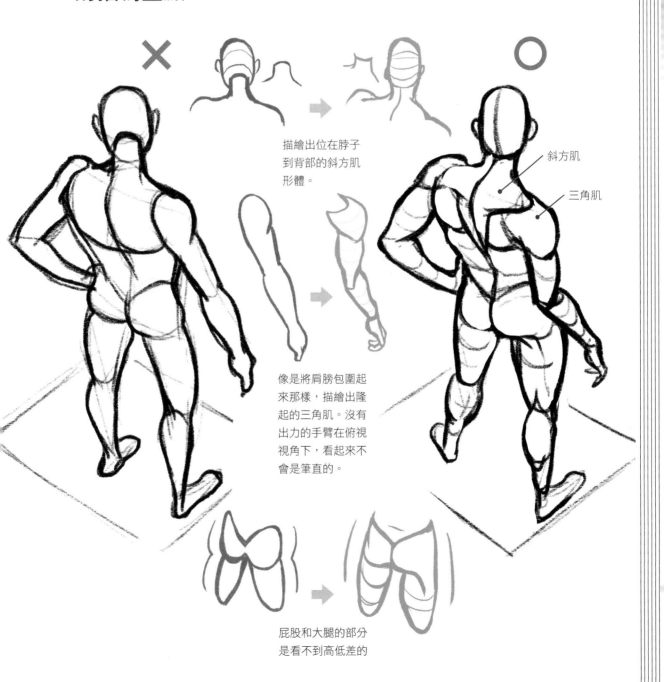

描繪出位在脖子
到背部的斜方肌
形體。

斜方肌

三角肌

像是將肩膀包圍起
來那樣,描繪出隆
起的三角肌。沒有
出力的手臂在俯視
視角下,看起來不
會是筆直的。

屁股和大腿的部分
是看不到高低差的

105

03-12 描繪俯視視角下的站姿

這是身體往前屈的姿勢。在雙腳都伸得很直的情況下，
將身體往前屈是很不自然的，因此要彎起其中一隻腳或
是兩隻腳都彎起來，給人感覺很自然的印象。

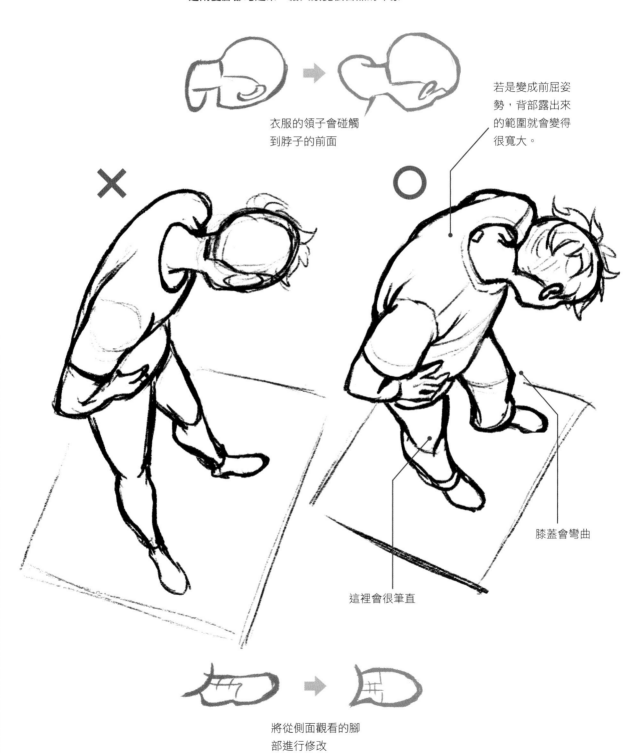

衣服的領子會碰觸
到脖子的前面

若是變成前屈姿
勢，背部露出來
的範圍就會變得
很寬大。

×

○

膝蓋會彎曲

這裡會很筆直

將從側面觀看的腳
部進行修改

這是將手伸向上面的姿勢。靠近前方的手會因為遠近感
看起來很大，手臂則會看起來很粗。

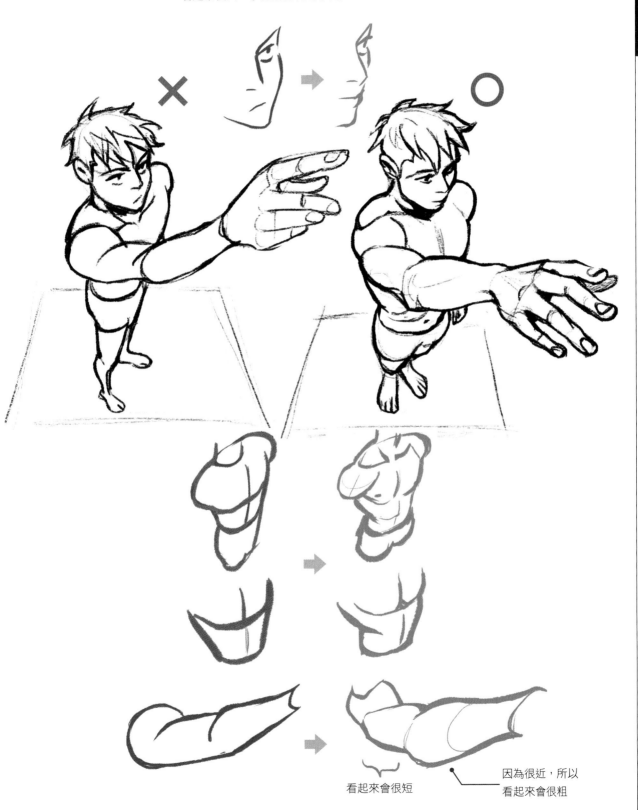

看起來會很短

因為很近，所以
看起來會很粗

TIPS
■Body
03-13

讓俯視視角下的坐姿看起來很自然的呈現訣竅

■ 坐在椅子上

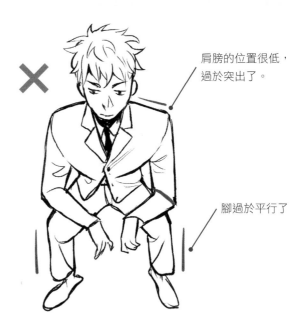

這是會讓人感覺到很不自然的範例。有著一種彷彿是將積木重疊堆積起來的僵硬拘謹感。人物很放鬆地坐在椅子上時，記得要仔細觀察肩膀及手腳，試著加以修改。

肩膀的位置很低，過於突出了。

腳過於平行了

這是經過修改後的範例。坐得很自然的人物，肩膀是不太會挺起來的，手肘也不會挺得很極端，而是會很和緩地彎起來。如果很難捕捉出遠近感來，建議可以試著在周圍描繪出一個俯視視角的箱子（透視線）。

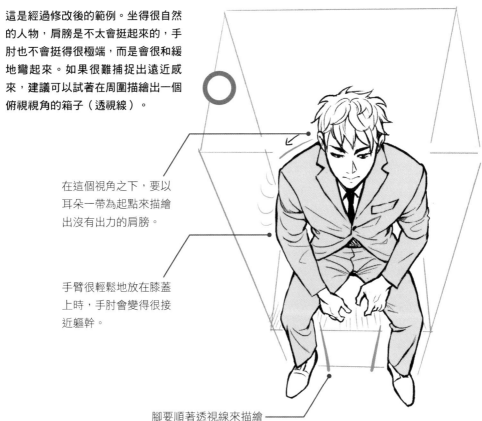

在這個視角之下，要以耳朵一帶為起點來描繪出沒有出力的肩膀。

手臂很輕鬆地放在膝蓋上時，手肘會變得很接近軀幹。

腳要順著透視線來描繪

坐在椅子上或是坐在地上的姿勢，感覺比站姿更加難描繪。
因此，如果是俯視視角，要注意哪些部分來描繪才好呢？
這裡我們就來把握其重點所在吧！

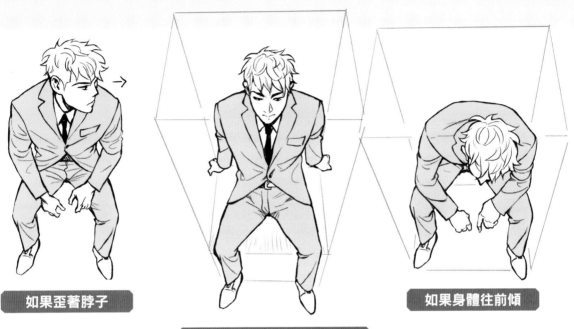

如果歪著脖子

如果將手撐在後面來靠著

如果身體往前傾

■ 跪坐

這是看起來不太像
俯視視角的範例。
下巴、肩膀周圍及
腳好像都有課題尚
待解決。

這是經過修改後的範例。增加了一
股「是在低頭往下看」的感覺。

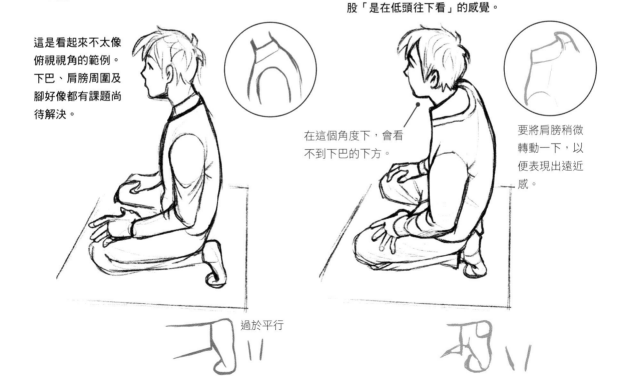

在這個角度下，會看
不到下巴的下方。

要將肩膀稍微
轉動一下，以
便表現出遠近
感。

過於平行

描繪仰視視角──看起來像是抬頭往上看的呈現方法

■ 站姿的仰視視角

這裡將介紹一個有點獨特的方法。那就是胸部若是變成了一個像是「很生氣的臉」，看起來就不會是仰視視角。我們來試著將胸部修改成像是一張「很友善的臉」吧！肩膀的線條也要描繪成像是往下走的樣子。

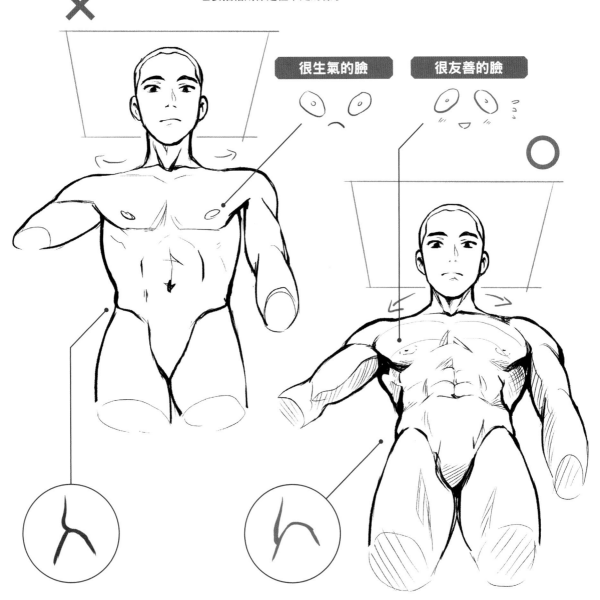

很生氣的臉

很友善的臉

在看過低頭往下看的視角之後，我們也來看一看關於抬頭往上看的「仰視視角」吧！
如果您描繪完一看，會有那種「給人的印象實在不太像是抬頭往上看」的感覺，
那麼這裡要介紹的幾個重點將會對您有所幫助。

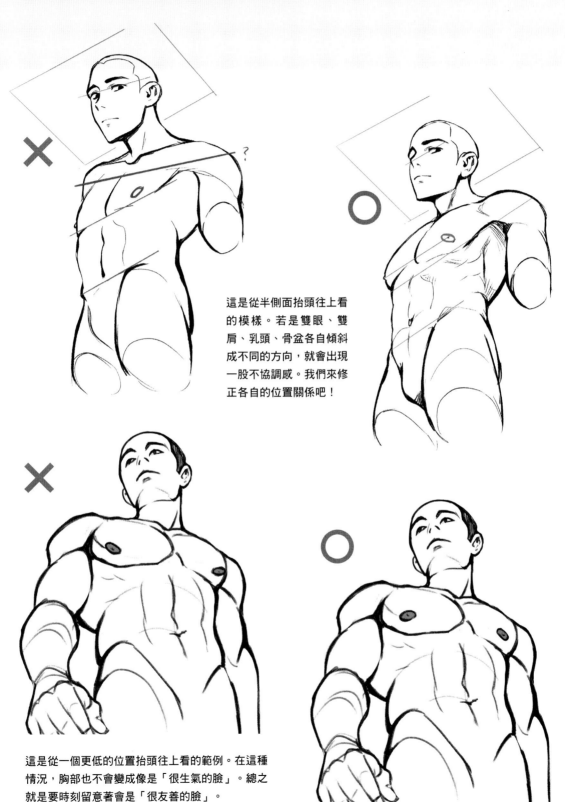

這是從半側面抬頭往上看
的模樣。若是雙眼、雙
肩、乳頭、骨盆各自傾斜
成不同的方向，就會出現
一股不協調感。我們來修
正各自的位置關係吧！

這是從一個更低的位置抬頭往上看的範例。在這種
情況，胸部也不會變成像是「很生氣的臉」。總之
就是要時刻留意著會是「很友善的臉」。

描繪仰視視角──看起來像是抬頭往上看的呈現方法

■雙手抱胸姿勢的仰視視角

這是從前面抬頭往上看且雙手抱胸姿勢的模樣。上臂會因為遠近感看起來很短。我們也一起來看看有穿衣服的狀態吧！

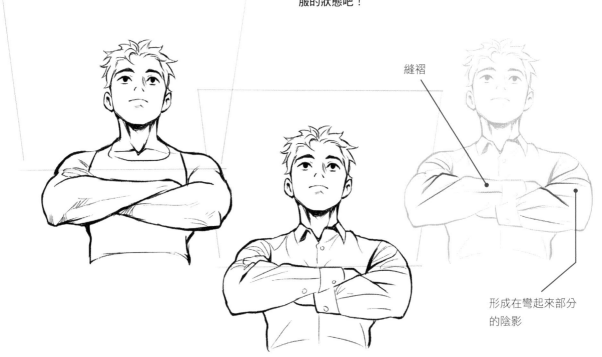

縫褶

形成在彎起來部分的陰影

這是從半側面觀看的模樣。胸部雖然會被手臂遮住而看不見，但還是要參考上一頁的方法，將連接起雙肩的線條與連接起乳頭的線條，描繪成一致的線條。

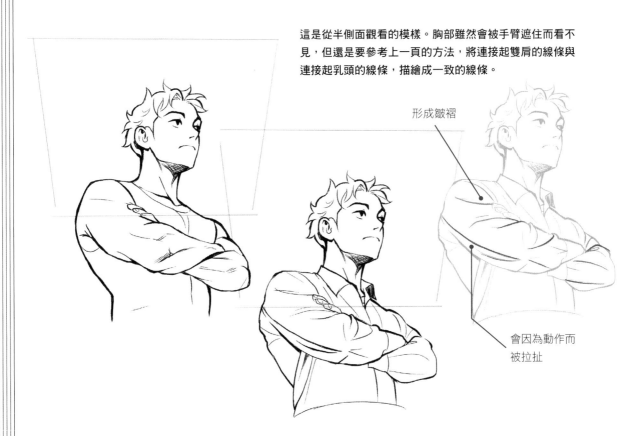

形成皺褶

會因為動作而被拉扯

■如果是女性

女性若是胸部的隆起沒有描繪得很適切,看起來很難像是仰視視角。因此記得要將胸部隆起處的下方部分是可以很清楚看到的這件事牢記在腦海裡,然後再來加以修改。

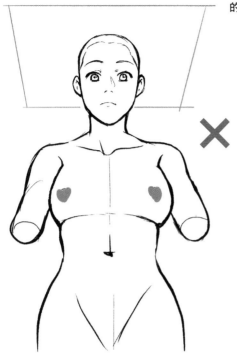

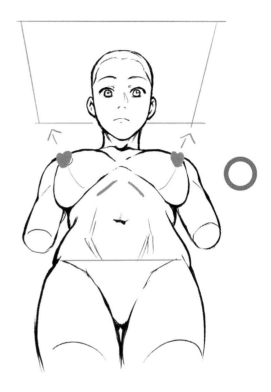

這是半側面的仰視視角。在這種情況,也別忘記胸部隆起處的下方部分是可以很清楚看見的,然後來抓出其形體。

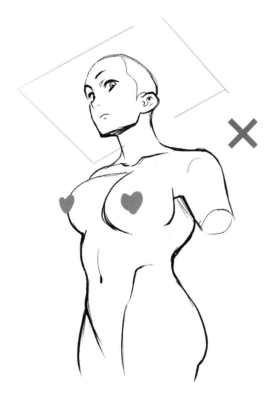

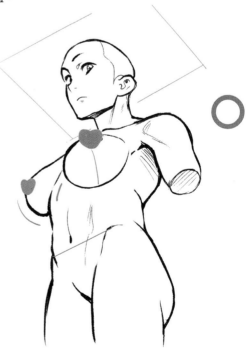

■仰視視角下的下巴、眼睛描寫

在仰視視角下常常讓人感覺「很難描繪」的就是下巴了。在仰視視角下，因為可以看見下巴下方的部分，所以若是描繪時沒有意識到這一點，看起來很難像是仰視視角。這裡我們也一起來看看眼睛的描寫吧！

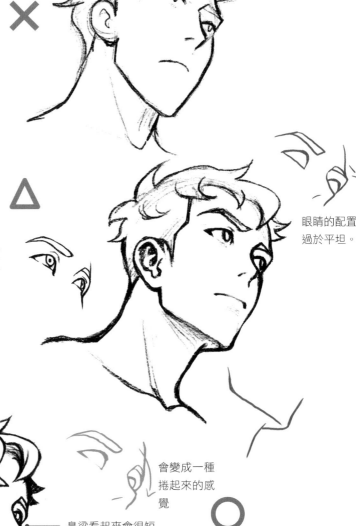

透過描寫出下巴下方的部分，並薄薄地加上一層陰影，看起來像是仰視視角了。不過，眼睛一帶似乎還有課題尚待解決的樣子。

眼睛的配置過於平坦。

髮際線線條

會變成一種捲起來的感覺

鼻梁看起來會很短

讓原本像是張貼在一塊板子上的雙眼，配合臉部的起伏來進行修改。然後也對鼻子的長度及下巴下方的線條修改後，看起來就變得更加像是仰視視角了。

下巴的下方部分

Folds and clothes

第 **4** 章

描繪衣服
與皺褶

描繪衣服最重要的是外形輪廓和皺褶

衣服的外形輪廓，會受到內層身體形體的左右。這裡我們就以上一章所學習到的身體描繪方法為基礎，描繪出衣服的形體！

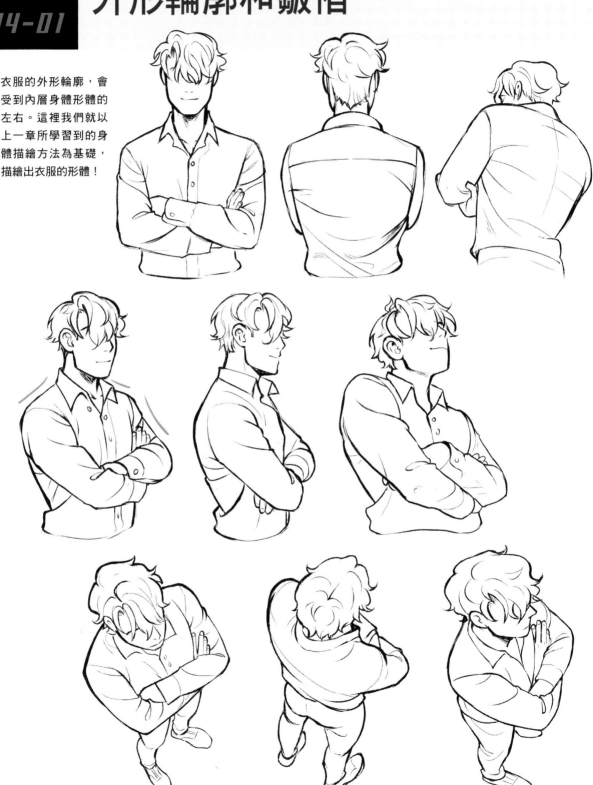

在這個章節中，我們將來逐一觀看人物角色衣服的描繪訣竅。
在描繪衣服方面有 2 個大重點，捕捉出衣服的外形輪廓，
以及掌握配合動作出現的皺褶。

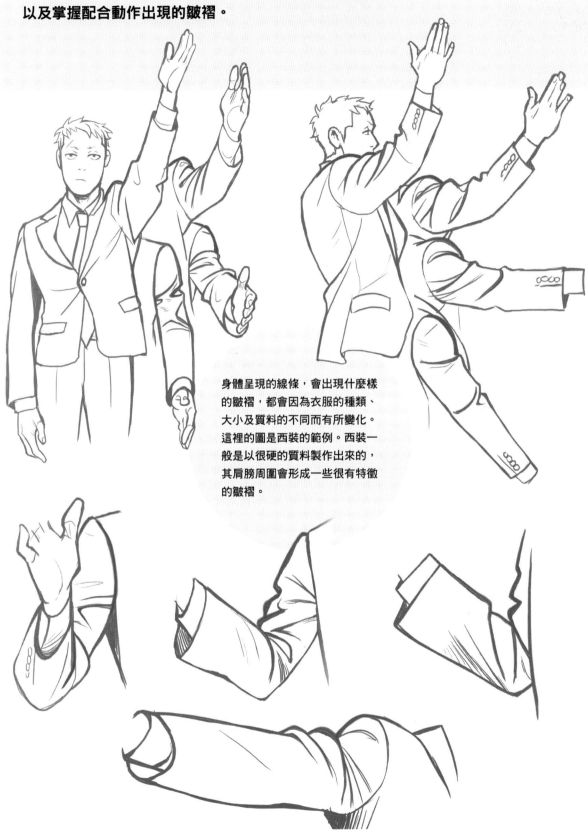

身體呈現的線條，會出現什麼樣
的皺褶，都會因為衣服的種類、
大小及質料的不同而有所變化。
這裡的圖是西裝的範例。西裝一
般是以很硬的質料製作出來的，
其肩膀周圍會形成一些很有特徵
的皺褶。

讓皺褶很自然的描繪訣竅

衣服的皺褶若憑作畫習慣「不明就裡」地進行描繪，
就會導致出現不協調感。這裡我們就透過比較來看一看，一些很容易不小
心就搞錯的模式，以及看起來會更好的皺褶描寫吧！

這是透過作畫習慣描繪，
很容易會發生的不自然皺
褶範例。我們逐一來看看
應該要改善哪裡吧！

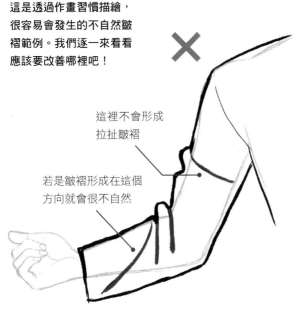

這裡不會形成
拉扯皺褶

若是皺褶形成在這個
方向就會很不自然

大衣這類布料較厚的衣服

布料較厚的衣服，並不會
很極端地出現很多細微的
皺褶。而且手肘以下的皺
褶會朝著手肘而形成。

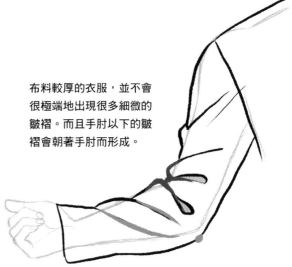

開襟衫這類布料較薄的衣服

布料較薄的衣服會形成許
多的皺褶。而且會從彎曲
的部分，呈放射狀形成皺
褶。

2條皺褶不要描繪
成是平行的

寬大的毛衣這類衣服

上臂的部分不太會形成
皺褶。而在手肘彎曲的
內側，布料會在兩邊的
擠壓下而形成皺褶。

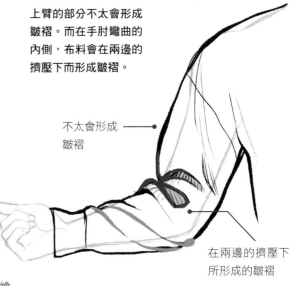

不太會形成
皺褶

在兩邊的擠壓下
所形成的皺褶

■ 西裝的肩膀周圍

西裝的肩膀周圍是很堅挺的，因此皺褶的出現方式會稍微異於休閒服飾。

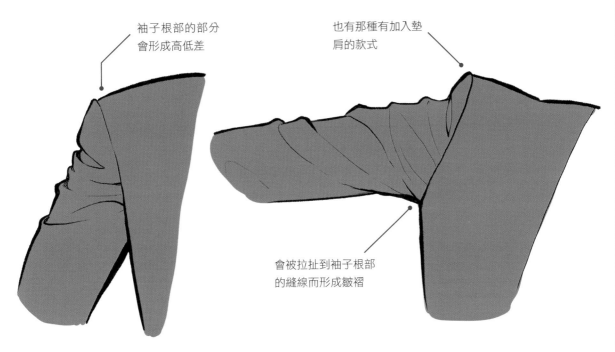

袖子根部的部分會形成高低差

也有那種有加入墊肩的款式

會被拉扯到袖子根部的縫線而形成皺褶

■ 毛衣的肩膀周圍

毛衣的布料很柔軟，肩膀並不會像西裝一樣保持很堅挺的形狀。因此衣服要沿著身體下方的線條描繪。

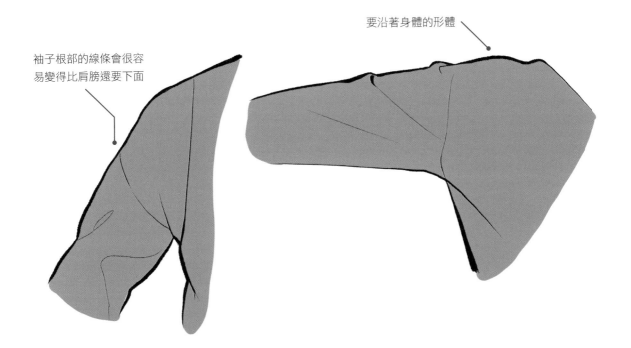

要沿著身體的形體

袖子根部的線條會很容易變得比肩膀還要下面

出處：『漫畫插畫技法大補帖』

https://www.clipstudio.net/oekaki/archives/159937

衣服質料的區別描繪

衣服會因為質料的不同,而使得皺褶的出現方式與陰影的呈現方式有所不同。這裡我們就來捕捉其各自的特徵,並以自己心目中的理想質感表現為目標吧!

■每種不同質料的皺褶差異

很軟又很厚的質料	很硬又很薄的質料	很軟又很薄的質料

袖子根部線條(將衣身與袖子縫合在一起的部分)

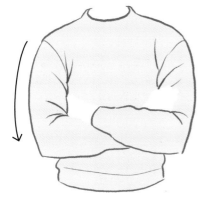
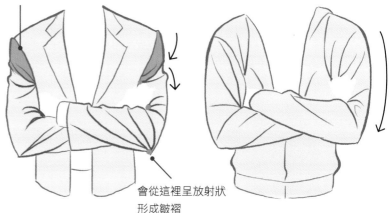

會從這裡呈放射狀形成皺褶

若是折痕跟皺褶很少,那種質料很厚的分量感就會獲得強調。

袖子的根部部分會因為衣服質料的硬度而形成三角形。而手肘的部位,則會從被拉扯著的部分呈放射狀形成皺褶。

會形成許多的皺褶。特別是有彎曲的部分會形成很多皺褶。

■ 陰影呈現方式的不同

很軟又很厚的質料　　　　**很硬又很薄的質料**　　　　**很軟又很薄的質料**

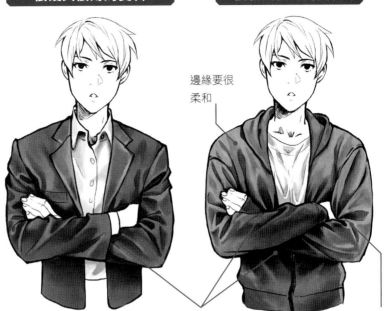

邊緣要很
柔和

相接在一起的陰影
會變得很濃郁

很深的皺褶，陰
影就要很濃郁

很軟的質料，其陰影可以用很柔和
的陰影來進行表現。光線會照射到
的部分以及會成為陰影的部分，這
兩者的對比要處理得較為柔和一
點。

皺褶的部分會形成較微濃郁點的陰
影。相接在一起的部分，陰影會變
得最為濃郁。

皺褶很多，也會形成很多陰影的部
分。皺褶的陰影若是離起點有一段
距離，邊緣就會變得很柔和。而很
深的皺褶則要將陰影描繪得很濃
郁。

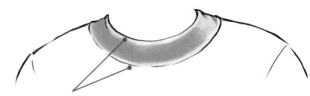

會出現不同的明亮度

彎曲的地方會因為光線照
射方式的不同，而使得明
亮感看起來不一樣。

皺褶的陰影記得描繪時要
仔細觀察，以免變得很不
自然。

邊緣要很柔和

若是離皺褶的起點有一
段距離，陰影的分界就
會很不鮮明。

出處：『漫畫插畫技法大補帖』
https://www.clipstudio.net/oekaki/archives/159937

背部皺褶的呈現方式

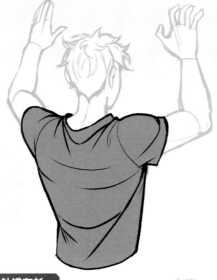

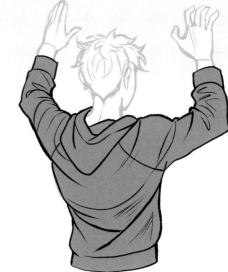

若是舉起雙手，兩邊的肩膀就受到很強烈的拉扯而形成拱形的皺褶。

針織布衫

連帽衫

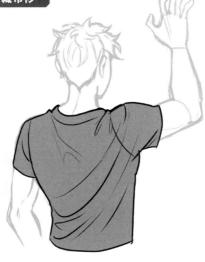

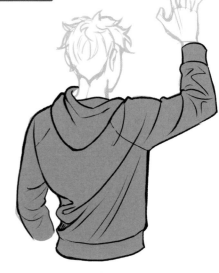

若是舉起其中一隻手，就會受到那一邊的肩膀拉扯而形成皺褶。

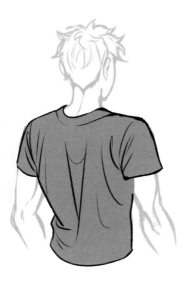

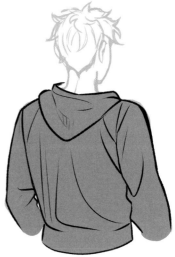

一個放下手臂且沒有出力的姿勢，背部側的皺褶會是垂下來的皺褶。

這裡我們要透過衣服的比較，來看看關於背部的皺褶吧！
即使是同一個姿勢，皺褶的呈現方式還是會因為衣服種類的不同而有所改變。

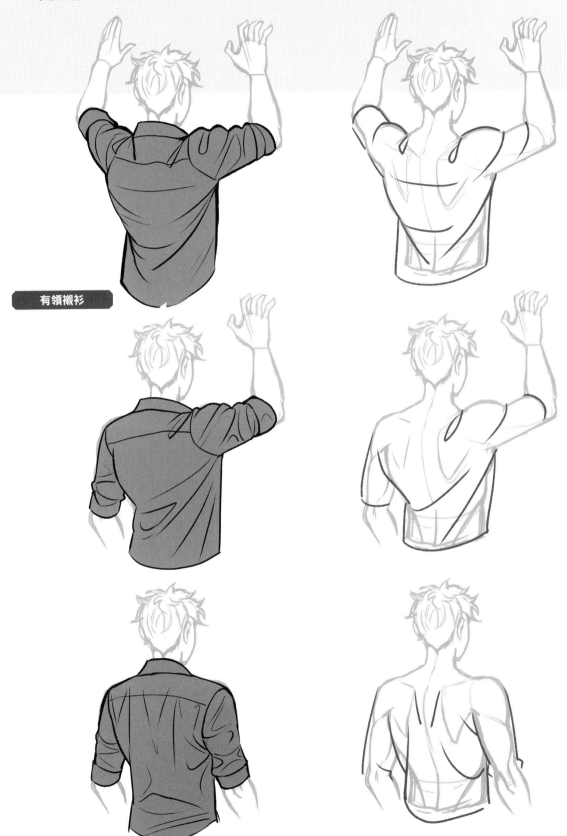

有領襯衫

過大尺寸的描繪訣竅

一件很寬鬆的衣服，會形成一些像是褶摺的皺褶。
若是質料很輕，外形輪廓看起來就會像是膨脹起來一樣。
因此描繪時記得要試著捕捉出有動作時的布料走向。

■寬毛衣

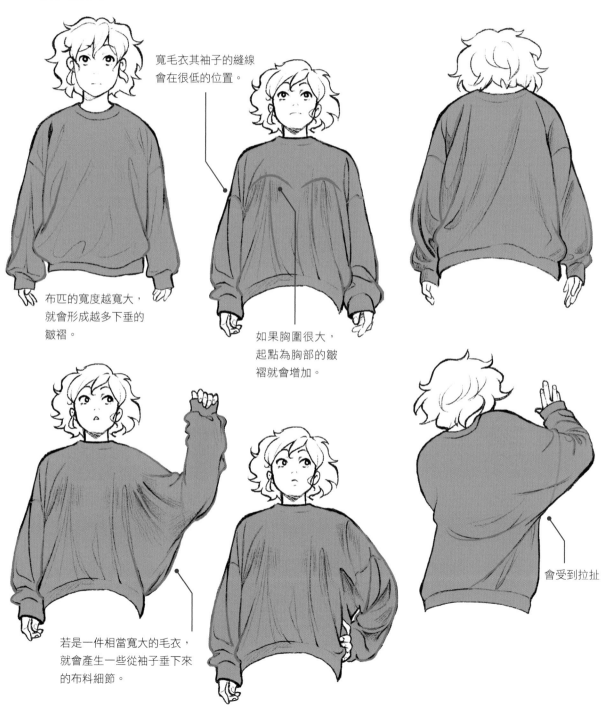

寬毛衣其袖子的縫線
會在很低的位置。

布匹的寬度越寬大，
就會形成越多下垂的
皺褶。

如果胸圍很大，
起點為胸部的皺
褶就會增加。

若是一件相當寬大的毛衣，
就會產生一些從袖子垂下來
的布料細節。

會受到拉扯

■ 夾克

若是將夾克的拉鍊拉起來，就會像是在拉扯有拉鍊的前衣身那樣形成皺褶。而若是將拉鍊拉下來打開，衣身就會在手臂動作的拉扯下而往上抬起來。

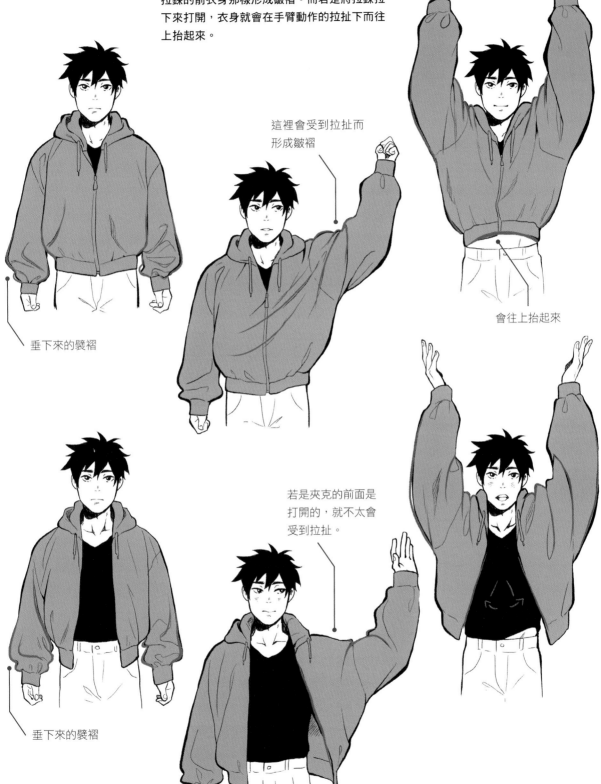

這裡會受到拉扯而形成皺褶

會往上抬起來

垂下來的襬褶

若是夾克的前面是打開的，就不太會受到拉扯。

垂下來的襬褶

、出處：『漫畫插畫技法大補帖』
https://www.clipstudio.net/oekaki/archives/159937

描繪適合人物角色
的下身衣物

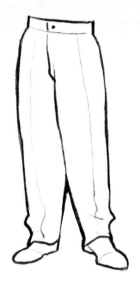
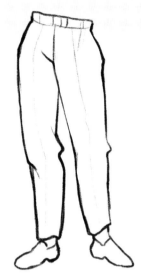
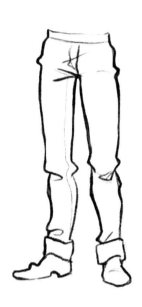

■ 會呈現在下身衣物
上的角色個性

會有喜歡穿上苗條褲子的角色，也就會有
喜歡穿上寬鬆褲子的角色。即使是同一個
物品，下身衣物的展現方式還是會因為體
型的不同而有所改變。這裡我們就來想像
一下，適合自己想要描繪的角色性格及體
型下身衣物會是怎樣的衣物，並試著將其
描繪出來吧！

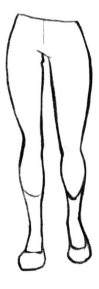

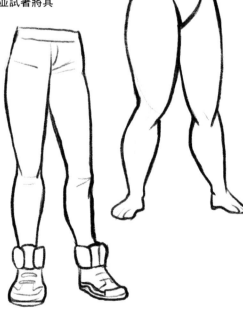

褲子及裙子這類下身衣物有各種不同的形體，
這時人物角色的個性就會出現在物品的挑選上。
我們就按照順序從捕捉基本形體的方法開始觀察，
並看看有動作時的皺褶捕捉方法吧！

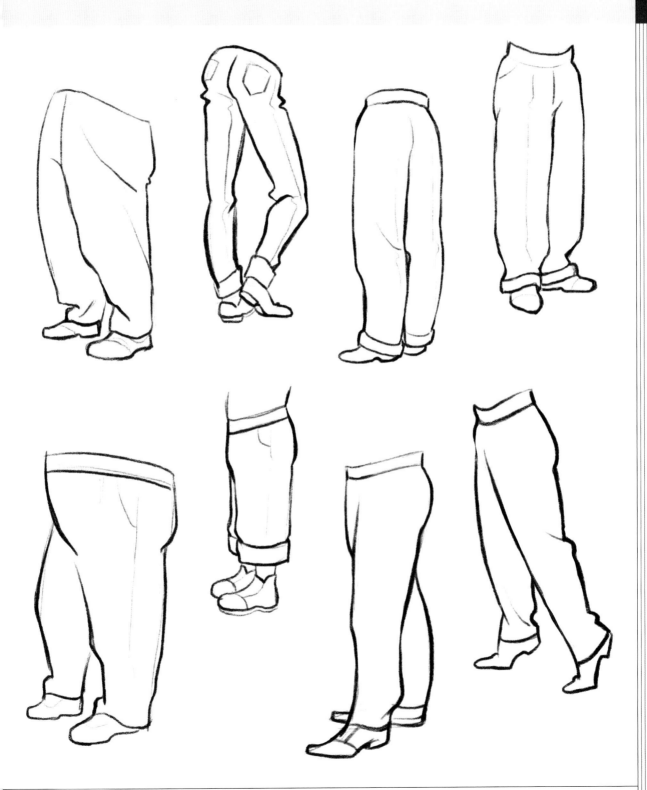

■ 用簡單的線條來表現形體

一件很寫實的下身衣物，會因為布匹受到拉扯或是布匹多了出來而形成數量眾多的皺褶。若是將所有的皺褶都混在一起描繪，有時也會不適合一幅漫畫風格的插畫。這裡我們就來試著省去那些不需要的皺褶，並用簡單的線條去表現形體吧！

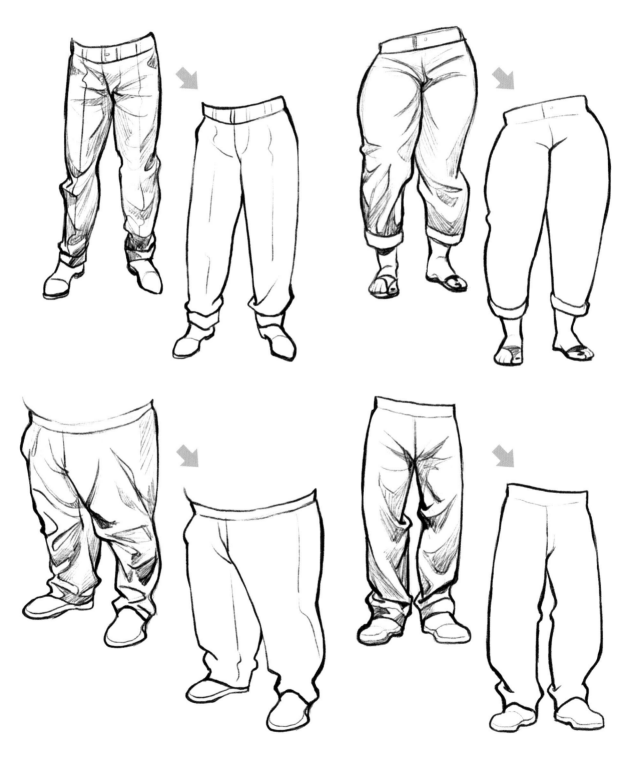

■ 有動作時的皺褶表現

若是角色有了動作，布料就會受到拉扯而形成皺褶。皺褶的形成方式是有法則的，因此若是先掌握好這些法則，在描繪上就會有所幫助。

很悠閒地站著時，皺褶會比較少。

皺褶會朝著這裡形成

若是抬起腳，膝蓋布料會受到拉扯而形成皺褶。而如果是一條褲子，沒有動作的那一隻腳的布料也會受到拉扯而形成皺褶。

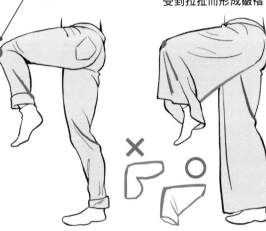

站著的腳，也會有皺褶形成在被拉扯的方向上。

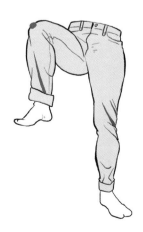

出處：『漫畫插畫技法大補帖』
https://www.clipstudio.net/oekaki/archives/159937

捕捉鞋子形體的描繪訣竅

衣服的穿搭若是連鞋子都很完美，一名角色的魅力就會有大幅度的提升。可是，當想要動手描繪時就會發現，鞋子的形體意外地難描繪。因此這裡我們就來試試鞋子的描繪重點吧！

■鞋子的表現重點

描繪鞋子會有幾個重點，但其中有一個重點很容易就會漏看掉，那就是「鞋口」。幾乎沒有那種鞋口是單純圓形的鞋子。比方說運動鞋就可以看到有很多款式，都是由鞋口的後面在保護阿基里斯腱。而鞋口前面也會有一個被稱之為鞋舌的部位。

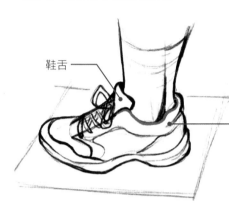

鞋舌

描繪這裡的形體時要仔細觀看

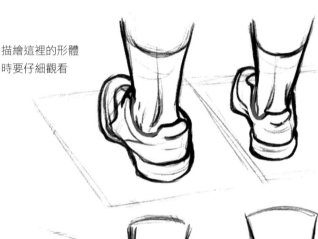

如果要描繪成跟赤腳一樣確實地接觸地面，試著將地板描繪出來就會很有效果。

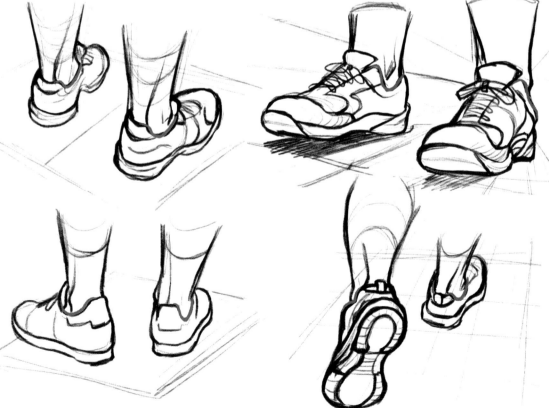

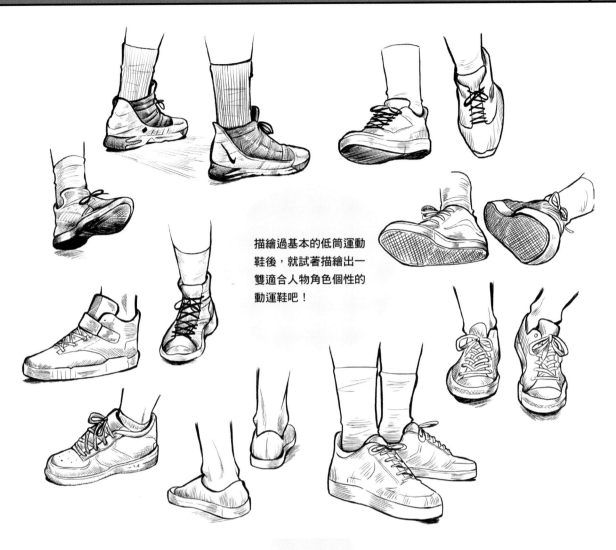

描繪過基本的低筒運動鞋後,就試著描繪出一雙適合人物角色個性的動運鞋吧!

Point

運 動 鞋 的 外 形 輪 廓 並 不 是 只 有 一 種

不止是鞋子所使用的質料,就連形體(外形輪廓)也會因為運動鞋種類的不同而有不同。比如有籃球鞋常見的那種連腳腕都包覆起來的形體,或是高科技運動鞋前端很尖的形體……等諸如此類的。試著配合角色的形象來進行區別描繪吧!

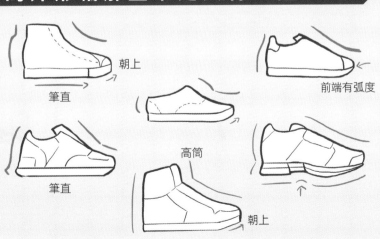

朝上

筆直

前端有弧度

筆直

高筒

朝上

捕捉鞋子形體的描繪訣竅

■ 如果是皮鞋　如果是很正式的皮鞋，細節又會不同於運動鞋。

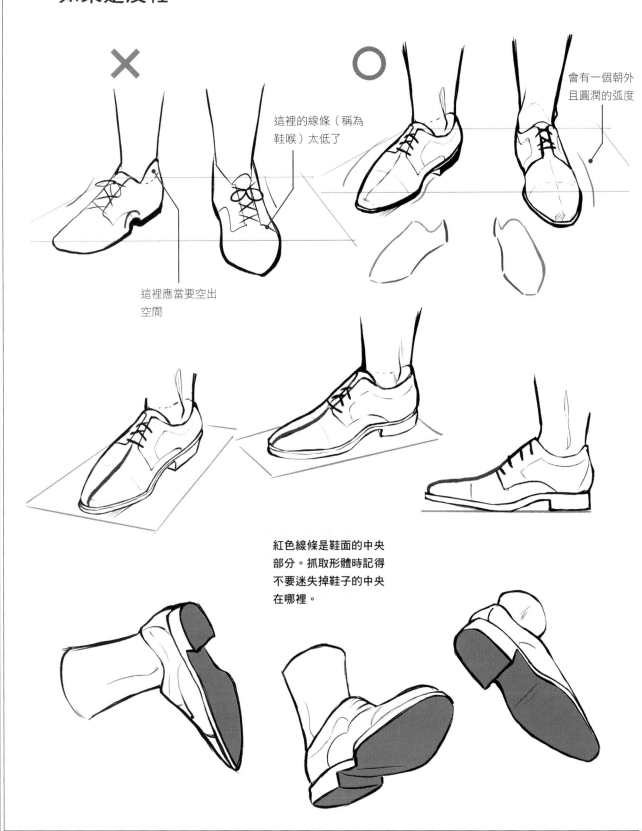

這裡的線條（稱為鞋喉）太低了

會有一個朝外且圓潤的弧度

這裡應當要空出空間

紅色線條是鞋面的中央部分。抓取形體時記得不要迷失掉鞋子的中央在哪裡。

othershr

其他的TIPS

對全彩插畫有幫助的「光線」知識

■ 直射光與漫射光

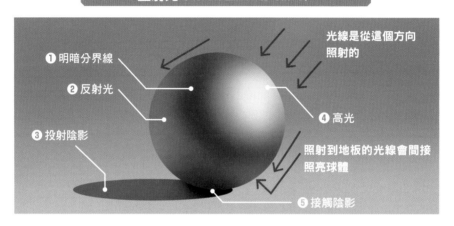

直射光（將光線直接照射的情況）

❶ 明暗分界線
❷ 反射光
❸ 投射陰影
❹ 高光
❺ 接觸陰影

光線是從這個方向照射的

照射到地板的光線會間接照亮球體

❶作為光線與陰影兩者分界的部分，就稱之為明暗分界線。❷反射在物體上的光線，稱之為反射光。在這裡，是由照射到地板的光線進行了反射，並稍微照亮了球體的陰影部分。❸光線被物體遮蔽所形成的陰影，稱之為投射陰影。在這裡，是照射到地板的直射光被球體給遮蔽住，而形成了分界很明確的陰影。❹光線照射到而變得特別明亮的部分，稱之為高光。❺形成在物體相接部分上的陰影。這裡會最為陰暗。

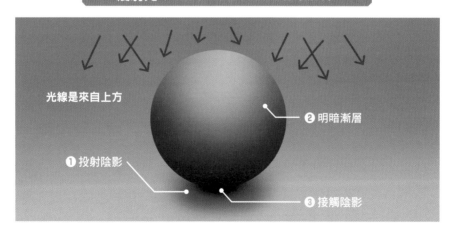

漫射光（周圍的光線呈不規則照射的情況）

光線是來自上方

❶ 投射陰影
❷ 明暗漸層
❸ 接觸陰影

❶光線被物體給遮蔽住所形成的陰影。跟直射光照射到的情況不同，會是一種分界很模糊的柔和陰影。❷不同於直射光照射到的情況，明暗分界線並不會很明確。會從明亮的地方徐徐地轉變為陰暗的地方。❸形成在物體相接部分上的陰影。這裡會最為陰暗。

要替人物角色插畫加上色彩與陰影時，若是先掌握好照相攝影等領域會運用到的「光線」知識，就會有所幫助。
到底該調亮哪個部分？該調暗哪個部分？
以及該選擇哪個顏色上色才好呢？我們就試著從光線來獲得提示吧！

將左頁學習過的「直射光」與「漫射光」，試著適用在人物角色吧！
即使是同一名角色，給人的印象應該還是有很大的不同。

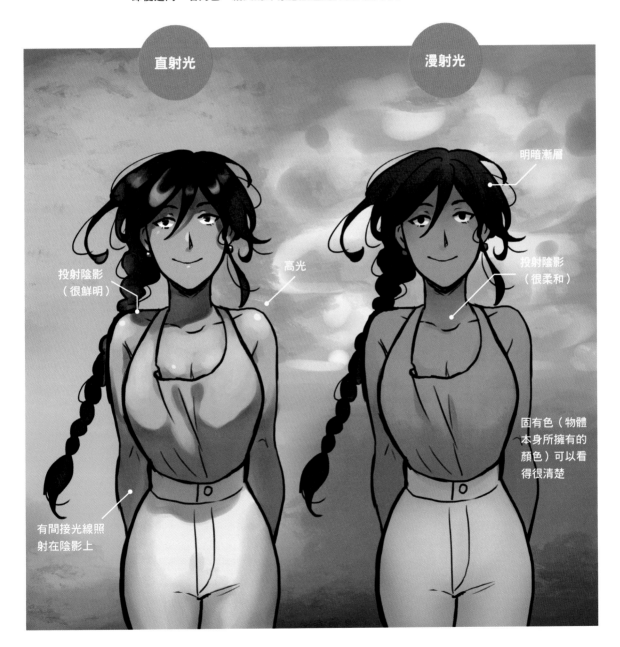

直射光

漫射光

明暗漸層

投射陰影
（很鮮明）

高光

投射陰影
（很柔和）

固有色（物體
本身所擁有的
顏色）可以看
得很清楚

有間接光線照
射在陰影上

■調節光量的「曝光」

在攝影用語中，用來調節光量的相機功能稱之為「曝光」。增加曝光量稱之為「正值曝光補償」，而減少曝光量則稱之為「負值曝光補償」。若是將這些效果加入到插畫裡，就能夠讓「想要展現出來的事物」「想要突顯出來的事物」變得很明顯。

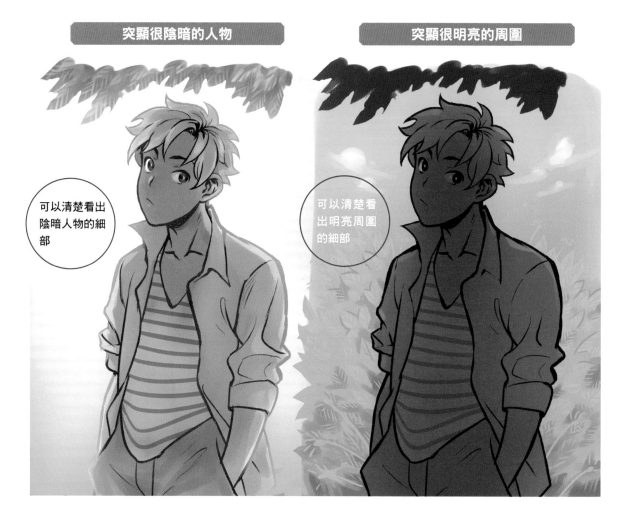

突顯很陰暗的人物

可以清楚看出陰暗人物的細部

突顯很明亮的周圍

可以清楚看出明亮周圍的細部

這是增加了曝光量的「正值曝光補償」範例。若是正常地進行拍攝，人物通常會變得很陰暗，但透過曝光功能增加曝光量，原本應該很陰暗的人物就會被突顯得很明亮。這是想要突顯陰影處（在這裡是人物）時的一種表現。

這是減少了曝光量的「負值曝光補償」範例。人物雖然會變得很陰暗，但取而代之的，則是明亮的青空及位在背後的綠色會映照得很鮮明。這是想要突顯光明處（在這裡是很明亮的周圍景觀），更重於陰暗處時的一種表現。

■ 光線的區別運用

根據場面與光源的不同，如白天的太陽光、晚霞光、月光……等，光線會有各式各樣的明暗及彩度。配合自己要描繪的插畫形象來區別運用看看吧！

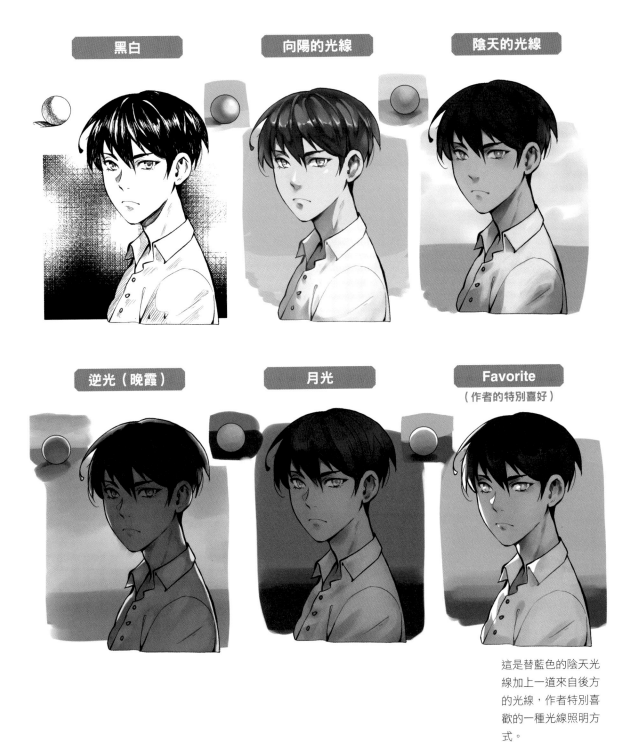

黑白

向陽的光線

陰天的光線

逆光（晚霞）

月光

Favorite
（作者的特別喜好）

這是替藍色的陰天光線加上一道來自後方的光線，作者特別喜歡的一種光線照明方式。

透過黑白插畫來靈活運用「明暗」與「線條」

■ 區別運用明暗色階

將明暗分成幾個階段來進行捕捉，就稱之為「色階」。我們在描繪黑白插畫時，一幅畫給人的印象會因為使用陰暗色階或是明亮色階來替畫作加上濃淡之別，還是要兩者進行搭配組合而有很大的改變。試著參考下方的範例，挑選適合自己想表現的形象色階，來加上濃淡之別吧！

色階的範例

明度　0%　　　　30%　　50%　　70%　　　100%

← 陰暗色階　　　中間　　　明亮色階 →

高光調（明亮的畫面）＋陰暗的點綴色

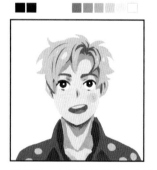

一種積極、有希望的形象。會以明亮的色階主體來進行描繪，只有最重要的部分會以陰暗的色階來進行描繪並加上點綴色。

Middle Range（中間色階）

沒有加上很極端的明暗，而是用中間的色調來進行描繪。給人一種很沉著的形象。

高對比

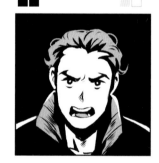

描繪時以明亮的色階與陰暗的色階來突顯強弱對比。會很有戲劇性，更會有一股緊張感。也能夠使用在很強烈的一瞬間演出。

低光調（陰暗的畫面）＋明亮的點綴色

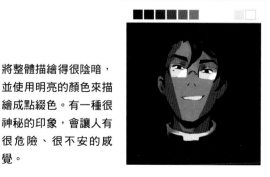

將整體描繪得很陰暗，並使用明亮的顏色來描繪成點綴色。有一種很神秘的印象，會讓人有很危險、很不安的感覺。

Full Range（全範圍色階）

描繪時使用了陰暗及明亮的色階，能夠在一幅畫裡加入許多資訊量。

在黑白漫畫與插畫中，
會將原本有色彩的人物替換成無色彩來進行描繪。
透過靈活運用「明暗」與「線條」，
就能夠繪製出一幅魅力異於全彩的插畫。

■ 活用線條筆觸

記得不要只用很均一的線條來進行描繪，要試著針對筆觸下工夫，如加上強弱區別等等。因為即使是同一名角色或同一幅插畫，光是改變線條的筆觸就能夠營造出不同的印象。

線條的範例

很粗又很不細緻的線條	很粗的線條	很細的線條	有強弱區別的線條	如草圖般的線條	中斷掉的線條

❶若是加粗輪廓線（最外側的線條），角色看起來就會變得很顯眼。

❷也可以在彎曲的地方，替線條加上強弱區別。

❸物體相接的地方會形成很濃郁的陰影，所以要將線條加粗來表現。

❹有光線照射到的地方要用虛線來表現。

❺加上陰影時，避免整個塗黑就會很有效果。

❻細線法（讓很細的線條進行交叉的一種描寫）所形成的陰影，具有表現質感並軟化陰影的效果。

❼這是整體以粗線條來進行描繪，並增加了黑色面積的範例。

❽這是運用了很多如草圖般的線條及細線法的範例。

❾若是運用如草圖般的線條就會變成一種很柔和的表現，並可以呈現出頭髮蓬鬆的感覺。

❿臉部的紅潤感、酒窩及傷痕等等地方，要用細線條來表現。

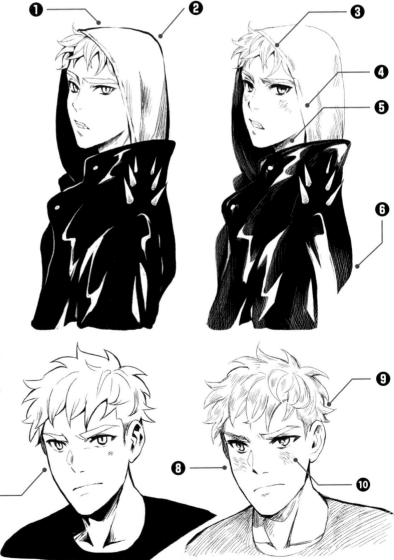

後記 ─Miyuli的訊息─

非常感謝您將本書拿在手中。

能夠像這樣將我在作畫上一直很留意的幾項重點，以書籍的形式來獻給大家，我感到非常地高興，希望可以對購買本書的各位朋友有所幫助。

對人物角色插畫也一定會有所幫助。
人物素描的重要性

學習人物素描，在描繪漫畫、動畫風格的人物角色插畫也會有很大的幫助。如果有可以實際觀看人物來進行素描的場所，我認為可以試著積極前往這些場所。而如果您所居住的地區有人物素描教室的話，試著參加看看也是一種方法。我在大學時代，每個星期都會前往素描教室。居住於柏林時，也有許多夜間的素描教室，我很慶幸自己有去參加這些課程。

如果要前往這些教室參加這些課程有困難的話，那我認為待在咖啡廳觀看那些在街上的人們，並試著速寫也是可以。這會是一種先記憶再描繪的良好訓練。觀看人們的自然樣貌並進行描繪，是一件很有意義且很快樂的事情。如果要在自己家裡進行練習，除了透過鏡子觀看自己的模樣以外，運用繪畫用的小型素描人偶也會是一種方法。如果有個人電腦的話，試著從各種不同的角度觀察人體的３Ｄ模型或３Ｄ人偶，相信也會是個不錯的方法。這樣一來就可以知道，若是從一個平常不會去看的視角來進行觀看，看起來會是如何呢？

學習的方法有很多種。積極地去尋找一些可以作為參考的方法吧！只要學習得越多就會越有自信，而且不是只有表現力會進步而已，描繪的速度也會隨之變快。

前往旅行，經歷一些邂逅並描繪出一幅畫

我很喜歡旅行，然後將自己在世界各地相遇的人們寫生下來。有時也會在旅行地點接觸一些可以讓我感受到自然與歷史的事物，並獲得創作的靈感。住在日本的時候，前往了日本全國各地旅行，並造訪了許多的城堡及博物館。神戶的城鎮街道，自然景色很豐富，有許多值得一看的事物。前往人煙稀少的地方也很有趣，我有跟朋友一起去造訪了鳥取。那裡的砂丘真的令人印象深刻，同時砂之美術館實在是精彩到令人難以置信。

在歐洲，也有許多優美且具有歷史的地方。如果您很喜歡歷史，而且對鎧甲很有興趣的話，很推薦布拉格這個城市。那是一個有許多優美建築物及市容很美麗的城市。英國的建築物與海岸也是我很喜歡的地方。芬蘭的森林也是一個自然光景很寧靜很優美的地方。我現在生活居住的德國，也有好幾個值得一看的地方。南德的美麗森林和城堡都是不可錯過的地方。

旅行可以為創作帶來許多靈感。何不試著踏上旅程，前往尋找只屬於自己的美好場所呢？

邊享受邊摸索自己的風格吧！

以繪畫為首的藝術，有著各式各樣的風格。要用哪一種風格來表現，會取決於創作人個人的美感意識、時間行程、描繪工具以及作畫目的等各種不同的因素。

如果您是一名初學者，我建議您可以多去嘗試各種表現，並找出自己感覺最開心的表現方法。請不要追求完美的結果，也不要害怕失敗，要試著去吸收這些表現方法。創造自己的表現風格，是一條無止盡的道路，同時也是一件不斷成長進步的事情。因此，請不要忘了去享受這個將作品昇華成更優秀作品的過程。

希望各位那些不斷求進步的日子以及作品都會結出美好的果實。

Miyuli
簡介

大學學習動畫，現在則以一名自由創作者身份積極活動中。2019年時，停留在神戶1年，並在學習日文的同時，前往大阪與東京參加各種集會活動。在網路上公開了「Miyuli's Art Tips」這一系列為描繪插畫的人們所寫的教學內容，並引起了很大的迴響。

Twitter：@miyuliart
Instagram：instagram.com/miyuliart
pixiv：pixiv.net/users/601318

Miyuli 作品介紹

在插畫、漫畫及人物角色設計等各式各樣領域，積極活動中的一位創作者——Miyuli。
這裡將介紹過去經手過的部分漫畫。

Hearts for Sale 賣心的女孩（2014）

「要不要買心呢？」一名青年在街角碰見了一名賣心的少女。他向少女詢問「妳也可以幫我修理壞掉的心嗎？」，於是少女就替他介紹了一名治療心的鍛造師……

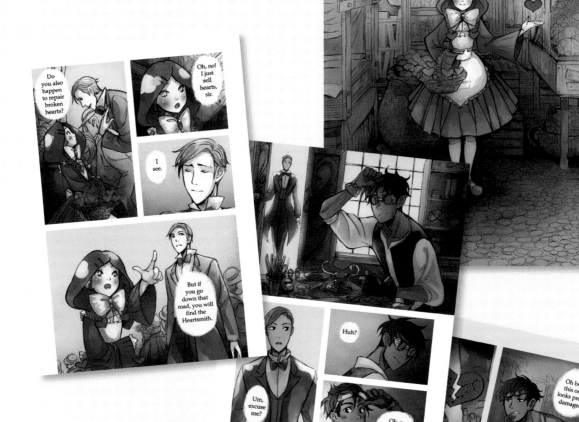

快連結到官方網站！

這些漫畫（英文版）都有在網路中公開。官方網站裡除了漫畫以外，還有各式各樣的插畫及最新訊息，請大家別忘了連結看看唷。

http://miyuliart.com/

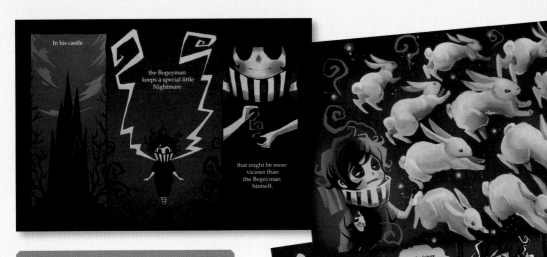

Lost Nightmare
迷途夢魘（2013～2016）

一位名叫英克的少年，是一個小小夢魘（Nightmare）。不過，他將來想成為一名夜魔（一種會讓小孩子們陷入恐懼的怪物）……。

Demon Studies
惡魔研究（2018）

一個大學的學生團體，決定在學校召喚出惡魔！這一群個性豐富的學生用魔法陣召喚出來的惡魔，也是個性很豐富的惡魔……。

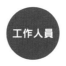

工作人員

企劃・編集
●
川上聖子
〔 HOBBY JAPAN 〕

書皮設計・DTP
●
板倉宏昌
〔 Little Foot 〕

協助刊載網路文章
●
株式會社CELSYS

Miyuli 插畫功力提升 TIPS
描繪角色插畫的人物素描

作　者　Miyuli
翻　譯　林廷健
發　行　陳偉祥
出　版　北星圖書事業股份有限公司
地　址　234 新北市永和區中正路 462 號 B1
電　話　886-2-29229000
傳　真　886-2-29229041
網　址　www.nsbooks.com.tw
E-MAIL　nsbook@nsbooks.com.tw
劃撥帳戶　北星文化事業有限公司
劃撥帳號　50042987
製版印刷　皇甫彩藝印刷股份有限公司
出 版 日　2021 年 10 月
I S B N　978-957-9559-90-4
定　價　400 元

如有缺頁或裝訂錯誤，請寄回更換。

Miyuliのイラスト上達TIPS
キャラクターイラストのための人物デッサン
© Miyuli／HOBBY JAPAN

國家圖書館出版品預行編目(CIP)資料

Miyuli 插畫功力提升 TIPS：描繪角色插畫的人物
素描／Miyuli 著；林廷健翻譯. -- 新北市：北星
圖書事業股份有限公司, 2021.10
144 面；19.0x25.7 公分
ISBN 978-957-9559-90-4(平裝)

1.插畫　2.人物畫　3.繪畫技法

947.45　　　　　　　　　　　　110007094

臉書粉絲專頁

LINE 官方帳號